最正楷書字帖

十三經摹本 萃取字典

瑞昇文化

編者序

近年來，由於傳播媒體的介紹和各地教學書法風氣的普及，學書法不再只是為了成為書法家，寫得一手好字，不僅可談風論雅一番，也能添增一份生活情趣。

那麼，除了請專家指導外，一般人在家要怎麼自習書法呢？若想隨意寫寫，實也力不從心，偶而翻開名家帖本，或臨或摹，從何下手？

簡而言之，根據古今名家的結論，學習書法，必須先從「楷體」著手，而後再「行」「隸」……諸體。

其次，書法的美感，來自字的「筆法」和「結構」，兩者不可偏廢。

筆法：「永字八法」，相傳創於王羲之，自古以來，已成為筆法正宗，後人更有細論成六十四種基本筆法者。

結構：是指字的佈局（即整個字點線筆畫的間隔距離），乃至於引接成句、段、篇的整體美感，也就是一般所說的行氣與章法，這

2

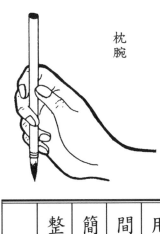
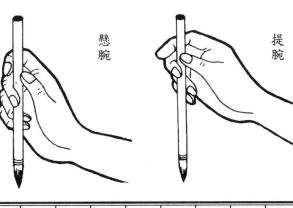

枕腕　　懸腕　　提腕

還關係到個人的書寫習慣與看法。

中國字成千上萬，想逐字探討「結構」，並非易事，於是「歸納法」

成為捷徑，其中，又以部首的歸納最為方便可行。

歷代以來，臨摹蔚為學書途徑，其間，有一套約計六千字的書法

啟蒙教材「十三經摹本」留傳下來，經各方名家審閱，咸認為此套

楷體「十三經摹本」的字形結構有其「端正」的典範，很適合做為

紮實筆法和結構的範本，待具備此標準的結構基礎後，再專攻名家

書法，必能更加得心應手！

有鑑於此，即著手編修，首先，依教育部所頒佈的「國民學校常

用字」為揀擇藍本，蒐錄二千五百多字，同時按部首筆畫羅織，其

間若有原書脫損之字，則亦盡力補正，並以字典的編排方式，達於

簡明易查的要求，但願能為初學書法的學生或社會人士提供較為完

整的帖本。經年來的編修，倘仍有疏漏之處，還請不吝指正。

編者　謹識

部首索引

文房四寶

筆

購買毛筆，宜選筆鋒尖銳而長，分開壓扁時內外整齊，任意打圈時，能自然收回原形，旋轉自如，不脫毛，富有彈性，才是好筆。

寫大楷字：為了表現厚實的氣勢，應選用柔性的羊毫筆、雞毫筆。

寫中楷字：宜用柔性筆，五紫五羊、七紫三羊、三紫七羊等兼毫筆均可。

寫小楷字：為了表現字的挺拔，可選用硬性的鬃毫筆、紫毫筆、狼毫筆和鼠毫筆。

紙

練習時，可用九宮格紙、毛邊紙、竹簾紙、黃色七都紙均可。正寫時，宜用玉版箋等質地精細的宣紙，宣紙勻薄、潔淨、吸墨快，拉力大，容易表現書法之美。

墨

書法講究墨色，墨色不宜灰暗，還講究墨汁的量；墨汁太濃，筆鋒不順，筆畫呆板；太淡，又會形成墨團，必須要乾濕得宜。磨墨的方法，是墨身筆直，重按輕推，用力均勻，速度如一，這樣，藉著磨墨可先穩定情緒，磨得愈順，腕力愈順，也可藉著磨墨的時間，凝注碑帖，以加深臨摹的印象。

硯

硯的質料有石硯、玉硯、瓦硯和澄泥硯等，其中以石硯最常見。上等好硯的優點是：「不雨而潤，入手如玉，叩之鏗然金聲，貯水則經歲而不縮，受墨則膩而相親，含筆則護毫而秀。」

戌　戎　忖　弛　式　年　州　寺　安　宅　守　字　存　如　好　妃　奸　妄　夷　多　夙　在　地　回　因　后　名　向　各　吐　同

同	吐	各	向	名	后	因	回	地	在	夙	多	夷	妄	奸	妃	好	如	存	字	守	宅	安	寺	州	年	式	弛	忖	戎	戌
28	28	18	18	18	19	19	39	31	34	35	35	40	42	42	42	42	46	46	46	47	47	47	51	54	57	60	61	64	74	74

而　考　老　羽　羊　缶　米　竹　百　灰　池　江　汙　汗　汝　死　此　次　朵　朱　朽　有　曳　曲　旭　旬　旨　早　收　扣　成　戍

戍	成	扣	收	早	旨	旬	旭	曲	曳	有	朽	朱	朵	次	此	死	汝	汗	汙	江	池	灰	百	竹	米	缶	羊	羽	老	考	而
72	74	76	84	88	88	88	88	92	94	94	91	91	92	92	93	105	105	105	105	105	106	105	128	138	140	147	147	148	148	149	149

伯　佑　佐　佔　伴　位　何　佛　佃　伸　似　作　亨　串　**七畫**　酉　衣　行　血　艾　色　艮　舟　舌　臼　至　自　臣　肌　事　耳

耳	事	肌	臣	自	至	臼	舌	舟	艮	色	艾	血	行	衣	酉	串	亨	作	似	伸	佃	佛	何	位	伴	佔	佐	佑	伯
150	151	151	151	151	151	155	156	156	157	157	157	166	166	166	168	52	55	62	65	66	66	66	67	67	67	67	67	67	68

妒　夾　壯　坐　均　址　坊　困　含　吠　吻　吹　告　呂　吳　否　吾　吝　卵　即　助　劫　利　判　別　兵　免　克　兌　佞　余　佇

佇	余	佞	兌	克	免	兵	別	判	利	劫	即	助	卵	吝	吾	否	吳	呂	告	吹	吻	吠	含	困	坊	址	均	坐	壯	夾	妒
68	68	59	15	15	15	15	16	19	19	19	21	21	25	29	29	29	29	29	29	29	29	29	32	34	35	35	36	36	39	40	42

技　抗　我　戒　快　忱　忍　志　忌　忘　役　弟　弄　廷　庇　序　希　巫　岑　尾　局　宋　宏　完　孚　李　孜　孝　妥　妖　妙　妨

妨	妙	妖	妥	孝	孜	李	孚	完	宏	宋	局	尾	岑	巫	希	序	庇	廷	弄	弟	役	忘	忌	志	忍	忱	快	戒	我	抗	技
42	42	42	42	42	46	46	46	47	47	48	42	42	44	46	48	58	58	50	51	52	64	65	65	65	65	65	64	74	74	76	76

灼　汾　沃　汽　沖　泊　沐　決　汪　沛　沉　沈　沙　求　每　步　杜　杖　材　杏　束　更　旱　攻　改　抑　投　折　抒　批　把　扶

扶	把	批	抒	折	投	抑	改	攻	旱	更	束	杏	材	杖	杜	步	每	求	沙	沈	沉	沛	汪	決	沐	泊	沖	汽	沃	汾	灼
76	76	76	76	76	76	77	84	84	84	88	92	94	94	94	94	92	92	104	106	106	106	106	106	106	106	106	106	106	107	107	117

辰　辛　車　身　足　赤　貝　豕　豆　谷　言　角　見　芒　芋　育　肝　肖　罕　究　秀　禿　私　矣　皂　甫　玖　狄　狂　牡　牢　災

災	牢	牡	狂	狄	玖	甫	皂	矣	私	禿	秀	究	罕	肖	肝	育	芋	芒	見	角	言	谷	豆	豕	貝	赤	足	身	車	辛	辰
117	117	122	123	123	129	133	135	139	140	140	140	140	148	152	152	153	159	159	166	166	169	176	176	176	177	180	181	183	183	185	185

兒　兔　例　佩　侈　依　侃　使　侍　供　來　京　享　亞　事　爭　乳　乖　並　**八畫**　阱　防　阮　里　酉　邦　邪　邑　巡　迄　迅　迂　迁

迁	迂	迅	迄	巡	邑	邪	邦	酉	里	阮	防	阱	並	乖	乳	爭	事	亞	享	京	來	供	侍	使	侃	依	侈	佩	例	兔	兒
85	85	85	85	86	91	93	93	93	93	97	97	98	22	33	33	33	33	43	54	55	95	99	99	99	99	99	99	99	99	15	15

固　咎　命　咋　周　和　呱　呼　呻　味　受　叔　取　卻　卷　卦　卑　卓　協　卒　制　刮　刺　刷　到　刻　刑　函　典　其　具　兩

兩	具	其	典	函	刑	刻	到	刷	刺	刮	制	卒	協	卓	卑	卦	卷	卻	取	叔	受	味	呻	呼	呱	和	周	咋	命	咎	固
16	16	16	16	16	18	19	19	19	20	20	22	23	23	24	24	25	25	27	17	17	17	30	30	30	30	30	30	30	30	30	34

帚　岳　岸　屆　居　屈　尚　宛　宜　官　定　宗　季　孤　孟　姊　姓　始　姆　姑　妹　委　妻　妾　奔　奄　奈　奇　奉　夜　坤　坦

坦	坤	夜	奉	奇	奈	奄	奔	妾	妻	委	妹	姑	姆	始	姓	姊	孟	孤	季	宗	定	官	宜	宛	尚	屈	居	屆	岸	岳	帚
36	36	39	39	40	40	40	42	43	43	43	43	42	42	43	43	43	43	43	46	48	48	48	48	48	52	52	53	53	54	54	56

拔　披　招　拒　承　所　房　戕　或　性　怍　怡　怪　怯　忿　念　忽　忠　忝　彼　征　往　弩　弦　延　庚　底　府　幸　帑　帛　帖

帖	帛	帑	幸	府	底	庚	延	弦	弩	往	征	彼	忝	忠	忽	念	忿	怯	怪	怡	怍	性	或	戕	房	所	承	拒	招	披	拔
56	56	56	57	58	58	60	51	51	52	62	62	62	65	65	65	65	65	65	66	64	64	64	74	74	75	77	77	77	77	77	77

枚　析　杵　松　枉　板　杯　林　枝　果　東　枕　杭　朋　服　昏　昌　昆　明　易　昔　於　斧　放　施　拘　抱　拚　抵　拍　拙　抽

抽	拙	拍	抵	拚	抱	拘	施	放	斧	於	昔	易	明	昆	昌	昏	服	朋	杭	枕	東	果	枝	林	杯	板	枉	松	杵	析	枚
77	77	77	77	77	77	77	78	84	84	88	88	89	89	89	89	89	90	90	94	94	95	95	95	95	95	95	95	95	95	95	95

索引（檢字表）

8

筆畫索引（續）— 本頁為部首／筆畫索引，直書由右至左，字下為頁碼。

第一欄

喻33 喬33 喜35 圍35 培37 堯33 場37 堤37 報37 壹39 壺39 奠45 媚47 媛47 媒49 寒41 富45 寅40 專51 尊51 尋52 就57 幅59 廁59 廉52 彭63 復64 循69 惑69 惡69 悲69 悶69

第二欄

棘98 棠98 朝93 期93 最92 替92 暑90 晳90 普90 景90 智90 斯88 斐86 敢85 散85 揚81 援81 捶81 揮81 揭81 提81 揣81 揆81 揉81 掌81 扉76 戟75 愉70 愎70 惻70 惰70 惠69

第三欄

猶123 犀123 為120 煮118 然118 無118 焦118 焚113 渙133 漑133 渾133 渝133 測133 湍133 渴133 湯133 渭133 湖133 湘133 減133 渡103 游103 殘99 殖99 欺99 款99 植99 棲98 棟98 黎98 椅98 棗98

第四欄

給43 絞41 絕43 結43 紫43 絮43 絲43 粥31 答39 筋39 筐39 筍39 筆39 策39 等39 童39 窗31 稅37 程36 稍36 短36 盛30 發29 登29 痛29 番118 畫118 甥117 琴115 琢115 琳115 猩113

第五欄

貶78 貸78 貴78 買78 貿78 費78 貽78 貂77 詔71 訴71 詐71 詠71 註71 裂67 裁67 蛤64 虛63 菁60 菲60 萍60 華60 菜60 萎60 舜56 舒56 脾54 腎54 勝54 腐54 肅41 翔49 絢43

第六欄

須104 雲104 集100 雄99 雅99 隊99 階96 隆96 隋96 隅96 陽94 閑94 開94 閨92 閔92 鉅92 欽82 量84 鄉84 鄂85 逮83 進83 辜83 軸83 軼88 跋88 跌88 距88 超77 越77 賀78 貳78

第七欄

嫂45 嫌45 嫁45 奧41 塊37 填37 塗37 圓35 園35 嗅25 嗚23 嗣23 嗑23 嗇23 嗜23 匯23 勢23 勤23 傷23 僅23 傳23 傲23 傭23 亂23 【十三畫】 黑21 黍21 黃21 飲16 飯16 飭16 順24

第八欄

楷99 楚99 業99 會92 暉91 暖91 暇90 新87 斟87 敬86 搖82 損82 搔82 搞81 搜82 戢75 戡75 愧71 慄71 慎71 愈77 愛77 想77 感77 意77 愚76 慈76 傍64 微64 弒54 幹57 塞54 媲45

第九欄

瑞126 瑟126 瑕125 瑚125 猾124 獄124 照124 煩139 煎139 溪133 滔133 滄133 準133 滑133 溫133 溺133 淫133 滅133 溝133 源133 溢133 毓104 殿104 毀102 歇99 榆99 楓99 楹99 楫99 楊99 極99 楔99

第十欄

詬72 詭72 詹72 詣72 詩71 該71 試71 詢71 誅71 誠71 解69 補68 裏68 裘67 裕67 裔66 衛66 衙66 蜓64 蛾64 蜂64 蛹64 號64 虜63 葉166 董166 落166 著166 葬166 萬156 舅156 腹154

第十一欄

鉛94 鈴94 酬93 鄒92 違89 過89 遁89 道89 逼89 達88 遂88 遊88 遇88 逾88 逸88 遐85 運85 農83 辟82 載81 較79 跪79 跳79 路79 跨79 跡79 賂72 賈72 資72 賄79 賊79 話72

筆畫索引（續）

十四畫

嘆	嘔	嗽	嘗	厭	斯	匱	兢	像	僑	僕	僚
三三	三三	三三	三三	三六	二六	二三	二五	一三	一三	一三	一三

鼓	鼎	電	馴	馳	飾	飽	頒	頑	頌	頓	靖	電	雷	電	零	雍	雉	隘
二一	二一	二一	一七	一七	一六	一六	一四	一四	一四	一四	一三	一○	一○	一○	一○	一○○	一○○	一九九

搜	截	慘	慚	慟	慢	愿	徹	影	彰	弊	廖	廓	幣	屢	對	察	寢	實	賓	寡	嫵	嫡	奪	夢	壽	墓	境	墊	塵	圖	嘉
八二	七五	七一	七一	七一	七一	七一	六一	六二	六一	六○	五九	五九	五七	五三	五二	五○	五○	五○	五○	五○	四○	四○	四一	四○	三九	三八	三八	三八	三八	三五	三三

犒	爾	熄	熊	煽	熙	熏	滌	漁	漫	漕	漸	漱	漆	滯	滿	漢	漂	漏	漬	漠	漾	歎	歌	槍	槐	構	榮	暨	暢	旗	敲
二三	二二	一九	一九	一九	一九	一九	一五	一五	一五	一四	一四	一四	一四	一四	一四	一四	一○	一○	一○	一○	一二	一二	一○	一○	九一	九一	九一	九一	八八	八六	八六

臧	膏	聚	聞	翠	翟	罰	綸	維	緇	緒	綜	綱	綠	網	粹	箭	算	筵	箕	管	種	稱	禍	福	睹	盡	監	疑	瑤	瑰	獄
五五	五四	五○	五○	四九	四九	四七	四四	四四	四四	四四	四四	四四	四四	四四	四○	三○	二九	二九	二九	二九	二六	二六	二四	二四	二二	二一	二○	二○	一六	一六	一四

輓	輕	趙	赫	賒	貍	豪	誤	誓	誦	誣	誠	說	誘	語	誨	製	褚	裸	裳	蜻	葦	蒼	蒸	蓋	蒙	蓄	蓆	舞	興	與	臺
八三	八三	八一	八一	八○	七九	七七	七六	七三	七三	七三	七三	七三	七二	七三	七二	六八	六八	六八	六八	六五	六六	六六	六六	六六	六六	六五	六○	五五	五六	五六	五五

僵	億	僻	儀
一四	一四	一四	一三

十五畫

齊	鼻	鳳	鳴	魂	魁	駁	飼	餌	領	頗	需	際	障	閣	閤	閩	銘	銅	銀	酸	鄙	遣	遜	遙	遠	輒
一三	一三	一○	一○	二九	二九	二七	二六	二六	二四	二四	二二	一九	一九	一九	一九	一七	一七	一九	一九	一三	一二	一九	一八	一八	一八	一八

憐	憧	慨	慾	慰	感	憂	慮	慧	慶	慕	徵	徵	德	彈	廣	廟	廚	廢	履	寫	審	寬	寮	墮	墳	增	嘯	厲	劉	劇	儉
七二	七一	七一	七一	七一	七一	七一	七一	七一	七一	七一	六四	六四	六四	六一	五九	五九	五九	五三	五三	五○	五○	五○	五○	三八	三八	三八	三三	三六	二二	二一	一四

潛	澆	潔	潦	澄	漿	毅	毆	殤	樂	概	樓	暴	暫	暮	敵	敷	數	撫	播	撤	撓	撥	撰	撲	撞	摯	摩	戮	憫	憔	憤
一五	一五	一五	一五	一五	一五	二四	二四	二四	一○○	一○○	九一	八八	八八	八八	八二	八二	八二	八二	八二	八二	八二	八二	八二	八二	八二	七二	七二	一五	七二	七二	七二

蝠	蔣	蔡	蔓	蔭	蓮	膝	膚	翩	罵	罷	緩	練	緣	緯	編	線	範	篇	窮	稻	穀	確	磋	璋	獎	熱	熬	熟	潘	潤	潰
六五	六五	六五	六四	六一	六一	五五	五五	四九	四七	四七	四五	四五	四五	四五	四五	四五	三○	三○	二七	二六	二六	一六	一六	一四	一四	一九	一九	一九	一五	一五	一五

鄰	鄭	遷	遭	適	輪	輝	輟	踐	趣	質	賜	賣	賢	賤	賦	賞	豬	豎	誰	調	論	諂	請	誕	談	諄	諒	複	衛	衝	蝙
九二	九二	一八	一八	一八	一八	一八	一八	一八	一八	八一	八○	七九	七九	七九	七九	七九	七六	七四	七三	七三	七三	七三	七三	七三	七三	七三	七三	六八	六六	六六	六五

壁	噬	器	勳	劑	凝	冪	冀	儒
三八	三四	三三	二二	二一	二二	一八	一七	一七

十六畫

齒	墨	黎	魯	魄	駕	駛	餒	餘	餓	養	霄	閱	閭	銷	鋪	鋒	銳	醉	醋	醇	鄧
一三	一二	一○	一○	二九	二九	二八	二七	二七	二七	二六	二二	一九	一七	一九	一九	一九	一九	一三	一三	一三	一二

澳	濁	澤	濃	澡	澱	機	樵	橋	橢	樹	橘	樸	樽	橫	整	擔	操	擇	據	擁	戰	憾	憑	憩	懈	導	憲	學	贏	奮	壇
一六	一六	一六	一六	一六	一六	一○○	一○○	一○○	一○○	一○○	一○○	一○○	一○○	一○○	八一	八二	八二	八二	八二	八二	七二	七二	七二	七二	七二	六四	五九	五○	四○	四○	三八

筆劃索引（十六畫～二十八畫）

十六畫（承前）

辨 一八五　輻 一八四　輯 一八四　輸 一八四　蹄 一八四　賴 一八二　貓 一八〇　親 一七七　衡 一六九　融 一六六　蔬 一六五　蕉 一六三　蕃 一六二　蕩 一六二　膳 一五四　翰 一四九　羲 一四八　縣 一四五　縈 一四五　篤 一三七　穆 一三七　積 一三四　禦 一三一　瞞 一二六　璜 一二四　獨 一〇〇　焰 一〇〇　燎 一〇〇　燕 一〇〇　燒 一一九　激 一一六

默 二二二　鶩 二一二　駕 二一〇　鮑 二〇九　骼 二〇八　骸 二〇八　駭 二〇七　館 二〇五　餐 二〇五　頤 一九五　領 一九四　頻 一八四　頭 一八三　頸 一八三　靜 一八二　霏 一五四　霑 一五四　霖 一五三　霍 一五〇　雕 一四〇　險 一九五　隨 一九五　錢 一九五　錫 一九五　錄 一九五　錦 一九〇　遺 一九〇　遼 一九〇　遲 一九〇　選 一八五　遵 一八五　辦 一八五

濤 一一六　濛 一一六　濟 一一六　檜 一〇六　檢 一〇六　斃 八六　斂 八三　擠 八三　擬 八三　擘 八三　擊 七五　戴 七三　戲 七三　懋 六一　懦 五九　彌 五九　膺 五四　應 四七　嶽 四五　孺 三八　嬪 三四　嬰 三三　壓 三一　噎 一四　勵 一四　儲 一四　償 一四　優 一四　**十七畫**　龜 二一二　龍 二一二　黔 二一二

薑 一六二　艱 一五七　舉 一五六　臨 一五五　臂 一五二　聲 一五一　聰 一五〇　聯 一五〇　繁 一四五　縱 一四五　總 一四五　縫 一四五　縲 一四五　縷 一四五　繆 一四五　績 一四一　糞 一三四　穗 一三二　禪 一三二　矯 一三〇　瞭 一三〇　療 一二九　環 一〇六　獲 一〇〇　牆 一〇〇　燭 一〇〇　燥 一〇〇　營 一〇〇　燧 一〇〇　濡 一一六　濫 一一六

隸 二〇〇　隱 二〇〇　闊 一九七　鍾 一九五　醜 一九三　邃 一九〇　避 一九〇　邁 一九〇　還 一九〇　邂 一八四　轅 一八四　轄 一八四　輿 一八二　蹈 一八一　趨 一七四　購 一七四　謗 一七四　謝 一七四　講 一七四　謙 一六九　謠 一六八　覬 一六五　褶 一六五　蟒 一六五　蟋 一六五　螫 一六四　蟀 一六二　虧 一六二　薦 一六二　薔 一六二　薛 一六二　薄 一六一

職 一五一　魁 一四九　繾 一四六　繡 一四六　繞 一四六　織 一四六　糧 一四一　簫 一四〇　竄 一三八　禮 一三五　獵 一二四　瀋 一一七　瀉 一一七　歸 一〇〇　檻 八七　斷 八四　擾 八三　擴 八三　崴 五四　嚮 三二　叢 二七　**十八畫**　齋 二一二　點 二一二　鴻 二一〇　鮮 二〇九　騁 二〇八　顆 一九五　韓 一九三　鞠 一九二　霜 一五二　雖 一六一

黻 二二三　鵠 二一二　鵝 二一〇　鯊 二一〇　鯉 二〇九　魏 二〇五　顏 一九五　題 一九四　離 一九二　雞 一九二　雙 一九一　雜 一九〇　闖 一八四　鎮 一八四　醬 一八四　醫 一八〇　邇 一七六　轉 一七五　轍 一七四　軀 一六九　贅 一六八　豐 一六五　謨 一六五　謹 一六二　覆 一六二　襁 一六一　蟲 一六一　蟬 一六一　藏 一六一　薰 一六一　藍 一六一　舊 一五六

譏 一七五　蟻 一六五　蠅 一六五　藥 一六三　藕 一六三　藝 一六三　臘 一五五　羹 一四八　羅 一四七　繩 一四六　繹 一四六　繭 一四六　繫 一四三　繪 一四二　簿 一三八　禱 一二八　曚 一一七　疇 一一一　疆 一一一　瓣 一〇八　獸 九三　瀟 九一　曠 七三　曜 七三　懷 六〇　懲 五九　廬 五一　靡 三八　寵 三八　甕 三八　**十九畫**　壞 一一八

竊 一三八　獻 一二四　瀰 一一七　攘 八四　懼 七三　懸 七三　寶 五一　壤 三九　嚴 三四　勸 二二　**二十畫**　麓 二一一　麗 二一一　鵰 二一一　鯨 二一〇　願 一九五　類 一九五　顛 一九四　韜 一七六　霧 一五三　難 一六三　隴 一九七　闞 一九六　關 一九六　鏤 一九五　邊 一八五　辭 一八五　贊 一七五　贈 一七五　識 一七五　證 一七五　譁 一七五

灌 一一七　殲 一〇三　攔 一〇一　攝 八四　懦 七三　巍 五五　屬 五四　豐 五三　**二十一畫**　齡 二一一　黨 二一二　騷 二〇八　騫 二〇八　飄 一四六　鐘 一九五　釋 一八四　躁 一八〇　贏 一七五　警 一七五　議 一七五　譯 一七五　譬 一七三　覺 一六三　蘇 一六三　蘋 一六三　藹 一六三　藻 一四六　耀 一四四　繼 一四六　籍 一四〇　籌 一四〇　競 一三八

鑄 一九六　贖 一八〇　讀 一七六　襲 一六八　轟 一五一　聽 一五一　灑 一一七　歡 一〇一　權 一〇一　懿 七三　巒 五四　巔 五四　囊 三四　**二十二畫**　黯 二一一　鶴 二一〇　鷟 二〇九　鰭 二〇八　驅 二〇八　顧 一九五　響 一九四　露 一五三　霸 一八二　闢 一九七　鐵 一九六　辯 一八五　躍 一七五　譽 一七五　護 一七五　譴 一七五　蘭 一六三　續 一四六

鑒 一九六　**二十八畫**　鑽 一九六　**二十七畫**　觀 一六九　**二十五畫**　黿 二一一　鹽 二一一　驚 二〇八　鷹 二一一　體 二一二　驟 二〇八　靈 一五〇　釀 一九三　讒 一九三　讓 一七六　衢 一六六　**二十四畫**　顯 二〇五　變 一七六　蘿 一六三　纖 一四六　灘 一一七　攪 八四　攫 八四　攣 五四　巖 五四　**二十三畫**　黴 二一一　黌 一九八　驕 一九八　鑑 一九六

人類懂得運用語言後，就有了文字，有了文字自然就產生了書法，當今世界的各種文字中，能被當做藝術品來欣賞的，就首推中國的書法了。

中國書法，是我國特有的藝術，更是中華文化的榮耀。我們都知道中國文字的美感，是來自對稱、協調、平衡與統一的變化構圖美，除了字形千變萬化之外，每個字更有不同的書體。

中國書法除了外在形體的美感外，其內在聚精會神的專意修養，與穩健的勁力表現，也是人人皆知的特色，這種內涵豐富的中國文字，傳至日本而有「書道」之名，並成為日本藝術的重要一環。

中華文化有許多精華，都被日本吸收而且發揚光大了，其實，文化本身是有感染力的，只要是優美、合適的，當然會被模倣吸收，所以我們也不必要去評論模倣者如何如收

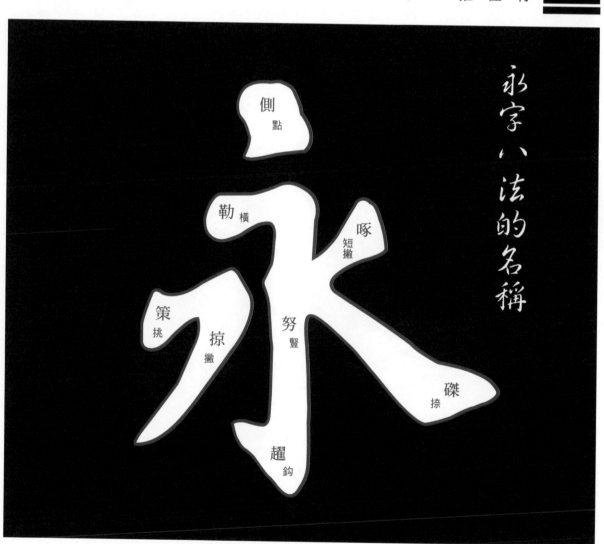

永字八法的名稱

側 點
勒 橫
啄 短撇
努 豎
策 挑
掠 撇
磔 捺
趯 鈎

何，重要的是應該注重如何讓自己也去體會文化的精華，然後再將它普遍的運用到大眾的生活領域之中。如此一來，我們才能承繼中華文化的精華，並且把它發揚光大。

再說我國的書法，也是國畫藝術的基礎，例如白描、雙鈎就是純書法線條的運用。另外書法中所呈現的力與美，和其他的藝術，如雕刻、舞蹈、音樂，甚至文字……等，都有異曲同工之妙。因此，一般而言，藝術家都能寫一手好字。

書法是相當適合一般人的一門藝術，它有靜中生動、動中求靜的優雅氣息，而文房四寶給人的感覺更是清新不俗，準備起來既經濟又簡便，而且只要努力就可以有日益進步的收穫，所以想習得一藝在身，不妨從書法著手，相信它能帶給您一種趣味與感受。

每個人都會寫字，當然也就能寫寫毛筆字，在所有居家休閒藝術中，書法是一項既單純又優雅的藝術，有楷書、行書、隸書、草書、篆書等多項書體，可依各人的喜好學

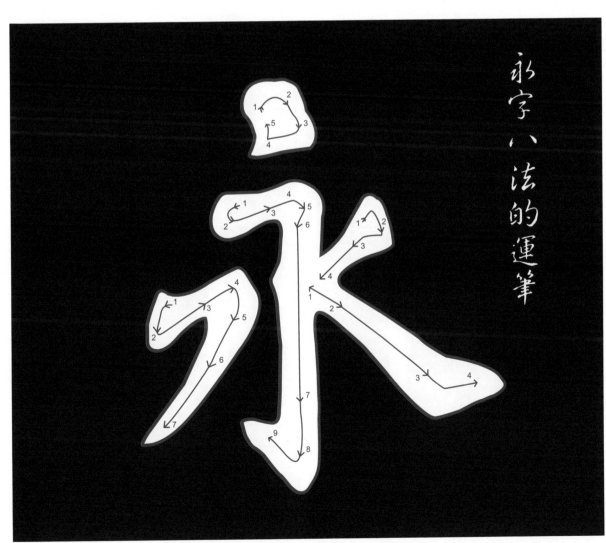

永字八法的運筆

習；又有大、中、小楷之分，可隨意書寫。

學習書法的要訣，除了「勤練」之外，還是「勤練」，關於各種筆劃的基本寫法，我們將在下文介紹。這裡，我們先來看看中國書法的演變過程，以及歷代書法名家軼聞趣事，以增加大家對書法的了解與興趣。

篆書可分大、小篆。大篆相傳為周宣王時太史籀所造的字體，所以大篆又稱籀文，它主要流行於西周後期至秦始皇統一天下以前。

秦始皇於西元前二二一年統一了分裂長達五五〇年的春秋戰國後，在「書同文、車同軌」的政策下，令丞相李斯簡略大篆的筆畫，完成秦代的標準字體「小篆」。

秦始皇統一天下後，巡遊各地，每到一地，就建立自己的頌德碑，據史書上說始皇共立了七個石碑，但後人可見的只有泰山刻石及瑯琊臺刻石兩碑，這些碑上的文字，就是李斯等人所創的「小篆」，它比大篆簡單也更具有莊重的整體感。

隸　書	小　篆	大　篆	鐘鼎文	甲骨文	象形字

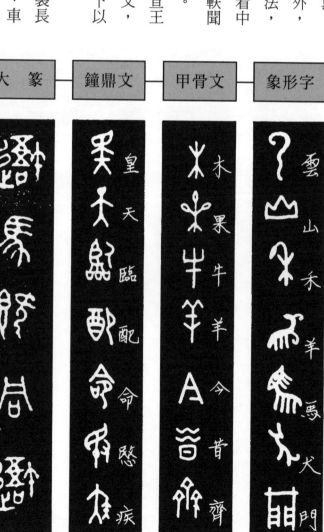

秦時的書法，據許慎表示，沿用的有八種之多，但最常見的仍屬小篆和隸書。小篆是正式的文學，用於禮儀中，而一般民間，則運用一種非標準字體的隸書。

據許慎說文解字序說，秦朝時的獄吏程邈，因罪入獄，有鑑於大篆的筆畫繁複，於是在獄中修改大篆，另創新體。秦始皇知道以後讚賞有加，不但赦免了他的罪，還將程邈所創出來的新字體賜名為「隸書」。後人為了有別於漢隸，又把秦隸稱為「古隸」。

漢代繼秦朝而有天下之初，仍沿用秦字，且以篆、隸混用為主。隸書的運用到了東漢以後，由古隸變為八分隸；八分隸的特徵是字體寬扁、結構嚴謹，起筆、收筆都有像波浪一樣的筆劃。

漢朝桓、靈兩帝時代，最通行的是八分隸，但是隨著時代的演變、與異族文化的交流，魏晉以後，取代八分隸的則是楷書、行書、草書等新書體了。到了東晉，這三種書

八分隸

章草

正楷

草書

行書

體已發揮到淋漓盡致的地步，立下了中國書法的典範；此後名家輩出，現在我們就將晉朝以後，有真跡流傳於世的書法家略述於後：

王羲之

他曾做過右將軍的官職，所以後人稱他為「王右軍」。他的書法冠蓋古今，因此有「書聖」的美稱，他的兒子王獻之也精通書法，父子二人並稱為「二王」。他有不少的知名法帖傳世，像蘭亭集序、黃庭經、樂毅論等，對後世的影響相當大。下面我們就來說說王羲之膾炙人口的幾則故事。

據說王羲之用功練字的專注情況，幾乎到了廢寢忘食的地步，他無時無刻不寫字，如果手邊沒有紙墨，就用手指在衣服上練字，日子一久，連衣服都被他寫破了呢！可見一個人的成就，並非垂手可得的。還有，他每次寫完字以後，總是在附近的池塘洗筆硯，結果那池塘水竟被他洗成了黑色，由此可知他是多麼的勤快阿！難怪他後來會勉勵他的兒子王獻之，每天必須寫完一缸水了。

蘭亭序陸拓善本

永和九年歲在癸丑暮春之初會于會稽山陰之蘭亭脩禊事也群賢畢至少長咸集此地有崇山峻領茂林脩竹又有清流激湍映帶左右引以為流觴曲水列坐其次雖無絲竹管弦之盛一觴一詠亦足以暢敘幽情是日也天朗氣清惠風和暢仰觀宇宙之大俯察品類之盛所以遊目騁懷足以極視聽之娛信可樂

另外值得一提的是「入木三分」的典故，這句話是唐朝張懷瓘對王羲之推崇有加的讚美。

有一天王羲之心血來潮，隨手拿出筆硯，在一塊木板上大書特書，結果木匠要用這塊木板時，只好用刨子刨去，令人驚訝的是，木匠足足刨了三分的深度，才把王羲之所寫的字完全刨乾淨。王羲之書法功力之深、筆力之健，由此可以得到證明。

王羲之喜愛白鵝，據說有一天他在河邊欣賞白鵝游水時的曼妙姿態後，忽然有所感悟，回去後努力的練成了一手婆娑起舞的草書，而成為「草書三絕」之一。

除了生平的趣聞外，最富於傳奇性的就是「蘭亭集序」的流傳經過了。

蘭亭位於浙江紹興縣西南，晉穆帝永和九年的三月初三，王羲之和謝安、孫綽、孫統……等四十一人相聚於蘭亭，在酒酣耳熱之際，大夥兒以賦詩罰酒，並將寫成的詩文集成一冊，請王羲之和孫綽分寫前後序，於是王羲

之乘著幾分醉意揮筆做序，文氣流暢，有如神助。全文共二十八行，三百二十四字。

王羲之酒醒之後，覺得字體過於潦草，就一再的重寫，但卻發現怎麼也寫不出原先的氣韻，因此王羲之對蘭亭序珍愛有加，並將之留給子孫做傳家之寶。

到梁朝時，蘭亭序傳至王羲之的第七世孫智永禪師的手中。辯才將蘭亭序視為第二生命，又傳給弟子辯才。智永禪師死後，特地在房中的伏樑上鑿了一個密室，把蘭亭序藏在裡面，不肯輕易拿出來給人看。這個時候已是唐代的貞觀年間了。

唐太宗對二王的書法非常喜愛，收藏了許多二王的真跡，唯一遺憾的是他不曾看見王羲之的「天下第一行書」——蘭亭序。

當唐太宗得知蘭亭序在辯才的手裡後，立刻召辯才進宮，想一睹這幅曠世名作，但是連召辯才三次，辯才都不肯說出蘭亭序的藏處。

最後，太宗決定派御史蕭翼前去詐取。

蕭翼接到命令之後，立刻假扮成遊客到辯才所住的寺廟，藉機和辯才談詩論文，雙方談得倒是相當融洽。蕭翼趁機拿出幾幅王羲之的真跡請辯才鑑賞，並且鼓動辯才也拿出蘭亭序來互相比對。二人正品頭論足時，寺裡突然有事，加上又有人請客，辯才一急，把蘭亭序順手擱在桌上就走了。蕭翼見時機到來，便趁機拿走真跡，快馬加鞭地趕回宮中。太宗見蕭翼果然不負重託，高興之餘讓他官加五品，然而八十多歲的辯才卻因此憂憤而死，這就是有名的「蕭翼賺蘭亭」之由來。

且說太宗獲得蘭亭序以後，視如珍寶，每天勤快的臨摹，並且命當時的書法名家歐陽詢和褚遂良各臨摹一本，另外又叫趙模、韓道政、馮承素、諸葛真等人也各搨數本，分賜皇太子與近臣。

貞觀二十三年太宗逝世前，遺命以蘭亭序真跡陪葬，從此，王羲之空前絕後的名作，就隨著太宗消失人間了。所以，今天我們看到的

唐太宗使至帖

姑比日帖　王獻之

蘭亭序，不過是歐、褚、馮三人的臨摹、搨本罷了。

唐代以楷書為主流，當時的書法家把楷書稱為「筆寫體」，我們現在一般的筆寫體就是楷書的造型；連日本常用的漢字也是依我國的楷體略加簡化而成的呢！

初唐到盛唐一百五十年間的書壇大都學習褚遂良、歐陽詢、虞世南並稱為初唐三大家。初唐到盛唐一百五十年間的書壇大都學習二王，所以並沒有新的書體產生。

到了中唐時，顏真卿的「顏體」總算才打破了二王書體的寫法。

顏真卿的字又肥又壯，看起來很有力量，和以往書法家們細弱的字完全不一樣。不僅宋代的四大名家「蘇蔡米黃」，都以顏字為學習的對象，就連清代康熙字典裡的字也是採用肥胖的顏體字哩！而顏體字在韓國、日本也有很高的評價。

晚唐時，最有名的書法大家則非柳公權莫屬了。柳公權最初是學王羲之的，後來他又擴

唐褚遂良倪寬贊真蹟本

大範圍，參閱各家的作品，最後才自創出「柳體」。柳字不像顏字那麼肥壯，它是走中間派的，字體清秀，挺拔有力。

晚唐時代王公大人的墓誌銘，大都是柳公權寫的，當時的人甚至覺得如果親人的墓誌銘不是出於柳公權手筆，那就是不孝呢！

據說當時入貢的番人，也爭相購買柳書，由此可見，柳公權在當時已經是一位海內皆知的大書法家了。

宋代的書法家以蘇東坡、蔡襄、米元章、黃庭堅四大家最有名，下面我們就來看看這四大家。

蘇東坡 他廣泛地學習各家的書體，如王羲之、顏真卿……等，加上他個性豪放，於是創造出有如行雲流水一般的書體，開拓了書法的新境界。黃庭堅曾推崇他為宋朝第一位擅長書法的大家。

黃庭堅 他一生的遭遇很像蘇東坡，加上兩人有師生的關係，所以後世將他們並稱為「蘇黃」。他雖以王羲之為學習的主要對象，

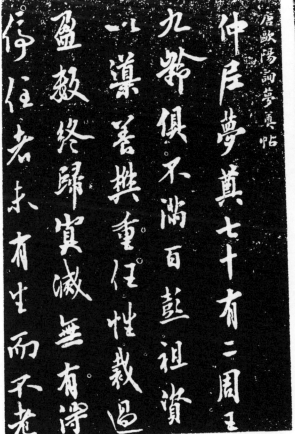

但卻自成一家，明代的沈周、文徵明都是學他的，據說近代大師張大千也是以黃庭堅為師呢！宋史也讚美他說：「善行草書，楷書亦自成一家。」

米元章　起先，他專注地臨摹晉唐書法家的作品，融會貫通後，終於創出屬於他自己風格的書體。

他為人狂放，據說有一次徽宗召他進宮，命他用草書把兩首詩抄在御屏上面。寫好之後，徽宗正拍手叫好的時候，只見米元章，拿起桌上濕漉漉的硯臺，往懷裡一塞，說：「這硯臺已經用過了，皇上絕不能再用，就此謝皇上的賞賜啦！」說完也不等徽宗說話，就快步跑出宮。米元璋類似這種狂放的故事相當多，所以當時的人，都稱他為「米癲」。

蔡襄　字君謨，他的楷書最有名，他先學周越，後學顏真卿。草書則改變張芝、張旭的寫法，以散筆寫成飛白體，氣勢壯大，像萬馬奔騰一般，所以後人稱他的草書為「飛草」，宋史更推尊他為宋代的第一大書法家。

柳公權

以上所介紹的北宋四大書法家，各有各的特色，和唐代的歐陽詢、虞世南、褚遂良、柳公權等人完全不同，所以後人總是說：晉朝人重視氣韻，唐朝人重視法則，宋朝則重視意。

所謂的意，就是強調宋代的書法家們，既能學習前代，而又不被前人的風格拘限住，反而加進自己的風格，創出更新穎的書風。

元代時，外族入主中原，初期的書法家大多繼承唐宋的風格，這時並沒有出現有名的書法家，一直到元末，才出現了一位書畫都很在行的大書法家——趙孟頫。

趙孟頫

他貫通晉唐書體，楷、行、草、隸、篆樣樣精通，其中又以小楷最著名。趙字不但線條流利，每個字也都像氣質不俗的少女一樣，生動活潑，他的風格一直影響到明朝中葉。

明朝初期，仍然受到趙孟頫的影響，走的是典雅的路線，到了中期，因為皇帝的喜愛，造成書法風氣大盛，古硯、古墨法帖及古碑，都成為人人爭相購取的裝飾品。明末以後，由

米元章

蔡襄

於臨帖技巧的進步，漸漸地興起了一種講求率真的風格，而最有名的要算董其昌了。他不但吸收二王的風格，又模仿蘇、黃、米三家的創意，還滲入禪理，樹立了率真自由的筆法。

到了清朝，書法的派別比任何一代都複雜、發達，可說是集書法大成的時期。

推究它的原因有兩個：一是時代愈後，所接受的古人作品愈多，因此能取法的門徑自然也就更廣了；二是清代中葉以後，出土的漢魏碑誌漸多，清人便在碑誌上吸收新的書法。由於摹刻碑碣拓本的風氣大盛，於是有了「碑學」的新領域，這和傳統臨摹法帖的「帖學」是截然不同的。

碑學的興盛，造就了許多變體書法的書法名家，這不僅影響到民國的書法界，也影響到日本，使得中國書法大放異彩。

民國的孫中山先生和蔣中正先生，書法的造詣都很深。孫先生的書法弘偉，而蔣先生的字則有令人蕭然起敬的莊嚴氣魄。

時到眼前鈎
臺驚濤可
畫眠怡亭看
巳沈泉張谿倚
篆蛟龍纏安
得此身脫拘攣

黃庭堅

24

在開國元勳中，譚延闓、胡漢民、吳稚暉、于右任等都是書法名家。

譚延闓先生的字跡流傳下來的很多；胡漢民先生則是從古到今第一位學習漢隸曹全碑的名家；而吳稚暉先生則以篆書聞名；至於于右任先生可以說是近代第一位大草書家了。于右任先生最初一方面學草書，一方面學魏碑，到了五十八歲時，開始提倡標準草書，八十一歲時，融合歷代書法，編了一部標準草體千字文。

以上所談編者，即是整個中國書法演變的基本架構，由此可見，書法是備受各朝代重視的一門藝術，也是中華民族的國粹。

方有席詩于人

首周之宣有

歌切乃列于

雅在漢中興

克國二作武赵

二桓二作绍

廠緒揚雄誤绍

父趙孟順書

趙孟頫

點

左點（挑點）　　下點　　上點（杏仁點）

上點運筆分析圖

心	小	言
意	亦	交
惠	京	客
愚	赤	享
凌	赦	倍

①藏鋒落筆
②轉鋒向上
③轉筆向右
④行筆向下
⑤迴鋒收筆

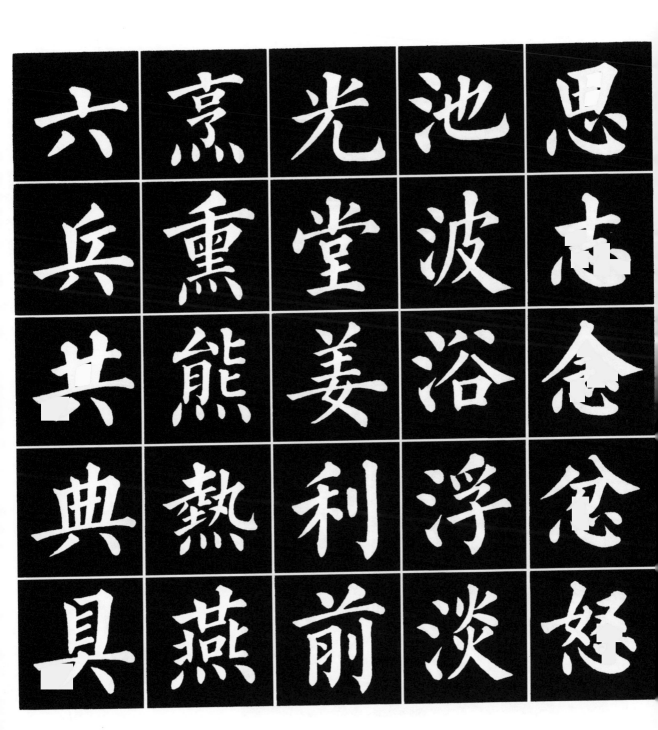

六	烹	光	池	恩
兵	熏	堂	波	志
共	熊	姜	浴	念
典	熱	利	浮	愈
具	燕	前	淡	怒

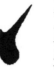

左向挑（平撇）　下向挑（啄點）　上向挑（挑點）

上向挑運筆分析圖

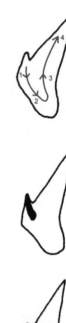

①露鋒落筆

②向下頓筆

③向上挫筆

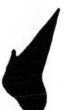
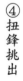
④扭鋒挑出

河	莒	后
淮	苓	呱
湘	茄	咋
游	欲	售
湍	歡	香

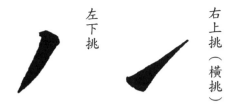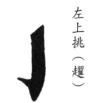

地	拒	球	只	若
坤	招	理	召	茂
坊	披	瑞	俱	苺
坦	拾	瑁	側	黃
城	挑	瑜	偵	黔

横

凸橫　　四橫（勒）　　平橫（玉案）

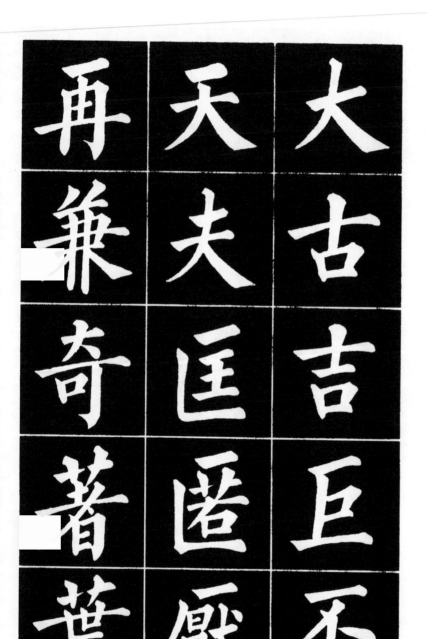

腰粗橫運筆分析圖

①逆鋒轉筆，向下頓筆

②向右行筆

③轉筆向上

④輕筆向右頓筆

⑤提筆向左，迴轉收筆

一　　一　　一　　一

宋	芺	竹	詩	吾
宗	芥	等	語	喜
定	苗	策	論	華
夢	葦	筆	請	壽
茅	蒸	悵	誓	博

直豎（垂露）

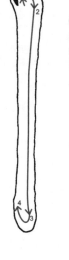

左弧豎（背豎）

右弧豎（向豎）

直豎運筆分析圖

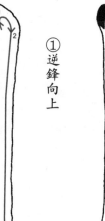

①逆鋒向上

②轉筆向右，橫筆略頓成右圓角

③向下頓筆，成下圓角

④轉筆迴鋒，向上收筆成左圓角

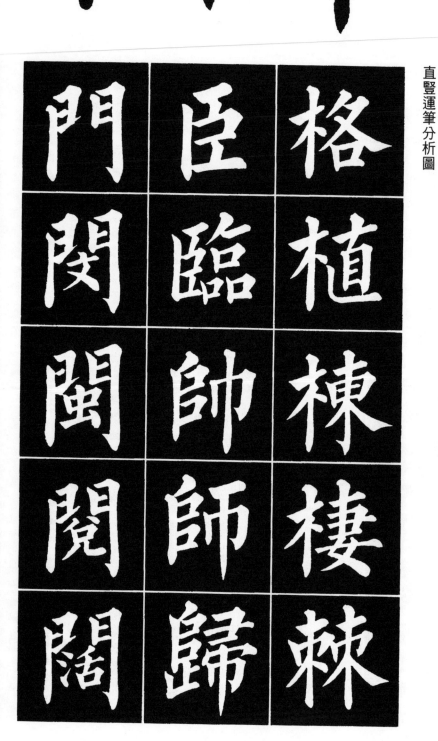

格	臣	門
植	臨	閜
棟	帥	閬
棲	師	閱
棘	歸	闊

腰細豎（努）　腰粗豎（鐵柱）　上尖豎（懸膽）　下尖豎（懸針）　直捺（金刀捺）

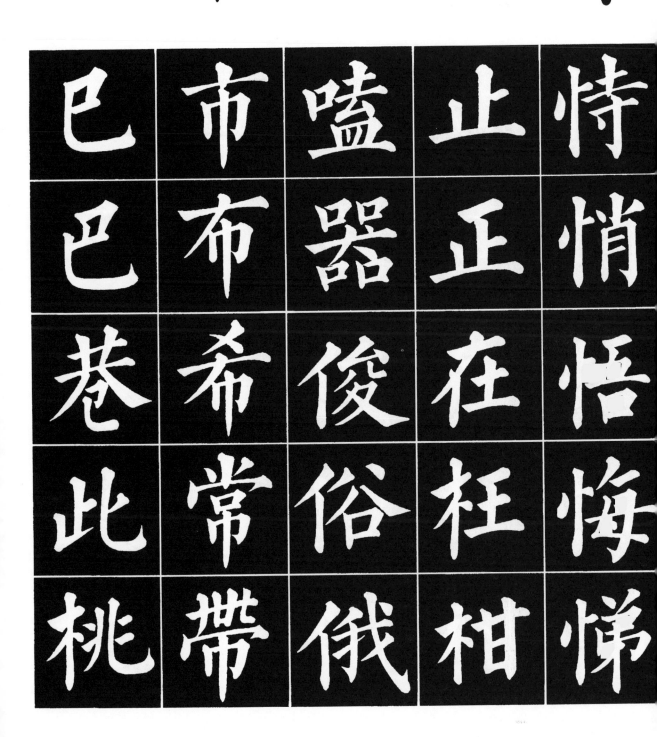

恃	止	嗑	市	巴
悄	正	器	布	巴
悟	在	俊	希	巷
悔	枉	俗	常	此
悌	柑	俄	帶	桃

撇

腰細撇（懸戈）　弧撇（鈎鐮）　直撇（犀角）

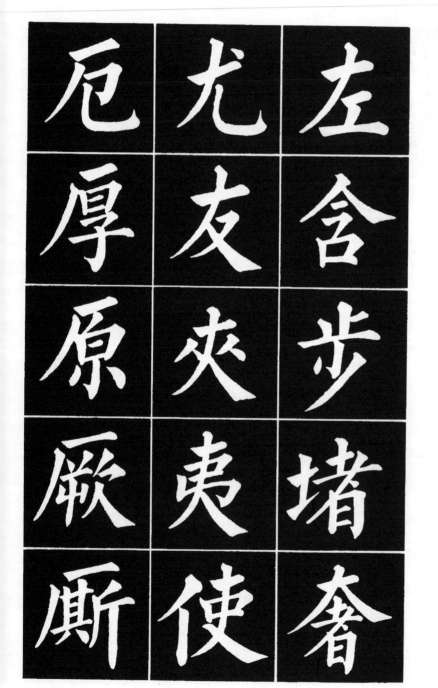

直撇運筆分析圖

①逆鋒向上

②轉筆向右下頓筆

③向左下行筆

④撇成銳角

被	夕	戍	仰	木
裕	外	成	佛	未
�硬	夏	戚	錦	束
褶	癸	感	鐵	杏
褚	發	咸	鑄	柬

永字八法之⑥

直捺（金刀捺）

弧捺（磔）

方頭捺（側捺）

弧捺運筆分析圖

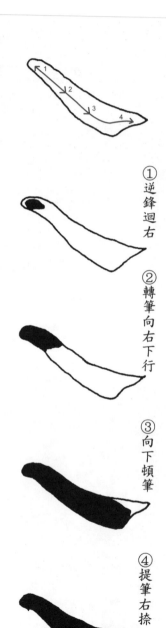

①逆鋒迴右

②轉筆向右下行

③向下頓筆

④提筆右捺

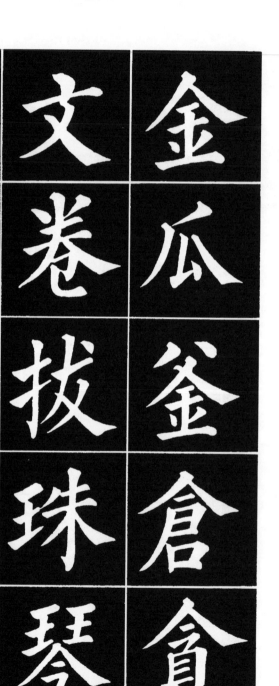

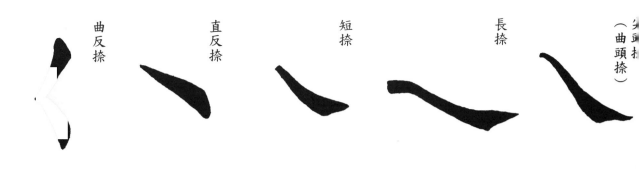

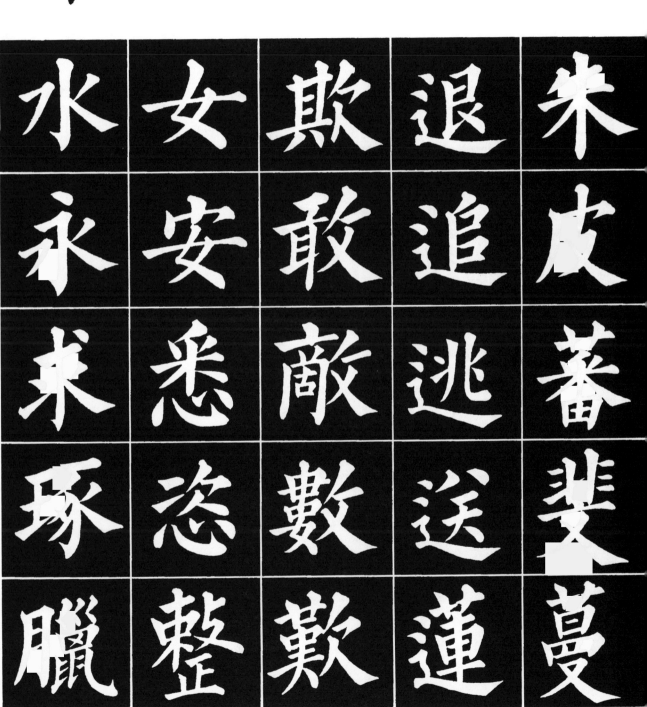

水	女	欺	退	朱
永	安	敢	追	皮
求	悉	敵	逃	蕃
琢	恣	數	送	斐
臘	整	歉	蓮	蔓

直鈎

弧鈎（玉鈎）

高鈎（浮鵝）

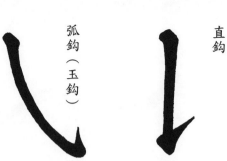

直鈎運筆分析圖

① 向上逆銼

② 轉筆右頓

③ 提筆轉鋒落筆，向下頓成下圓角

④ 向上挫筆扭鋒成鈍角，轉筆挑成銳角

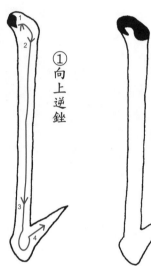

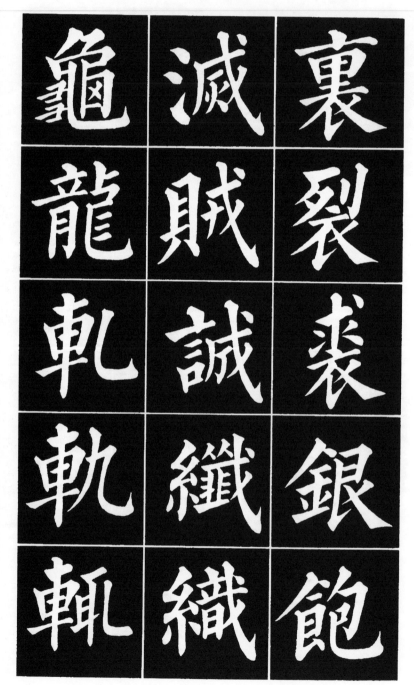

矮鈎（横戈）, 斜鈎（戈）, 二曲鈎, 三曲鈎, 四曲鈎


飛 氣 鳳 凰 愐(懰?)
克 競 說 就 虎
怡 怯 法 雲 該
戈 戊 戍 戕 戲
必 忘 急 怨 德



四曲鈎　三曲鈎　二曲鈎　斜鈎（戈）　矮鈎（横戈）

飛	克	怡	戈	必
氣	競	怯	戊	忘
鳳	說	法	戍	急
凰	就	雲	戕	怨
愐	虎	該	戲	德

永字八法之⑧ 厥

高厥（曲尺）

弧厥

直厥（中鈎）

①起筆同橫畫，轉處稍駐

②提筆轉鋒，向右挫筆

④向下挫筆扭鋒，轉筆挑成銳角

③向下行筆至挑處頓筆

高厥運筆分析圖

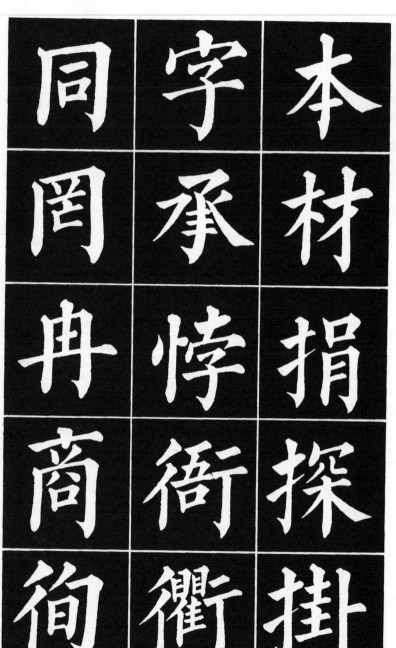

本	字	同
材	承	罔
捐	悸	冉
探	衒	商
掛	衢	徇

马 乃 ㄱ フ つ

部	逐	弟	力	向
都	通	冒	加	尚
臨	進	置	劫	而
陵	逮	患	勃	南
陳	運	羅	勤	朽

一　丁　七　三

下　文　上　不

丙　世　且　丞

並
中
串

丹
主
乃
久

之
作
乏
乎

最正楷書字帖

亂	也	乖
予	乞	乘
爭	乳	乙
事	乾	九

二于云井 五亞亟亡 亢

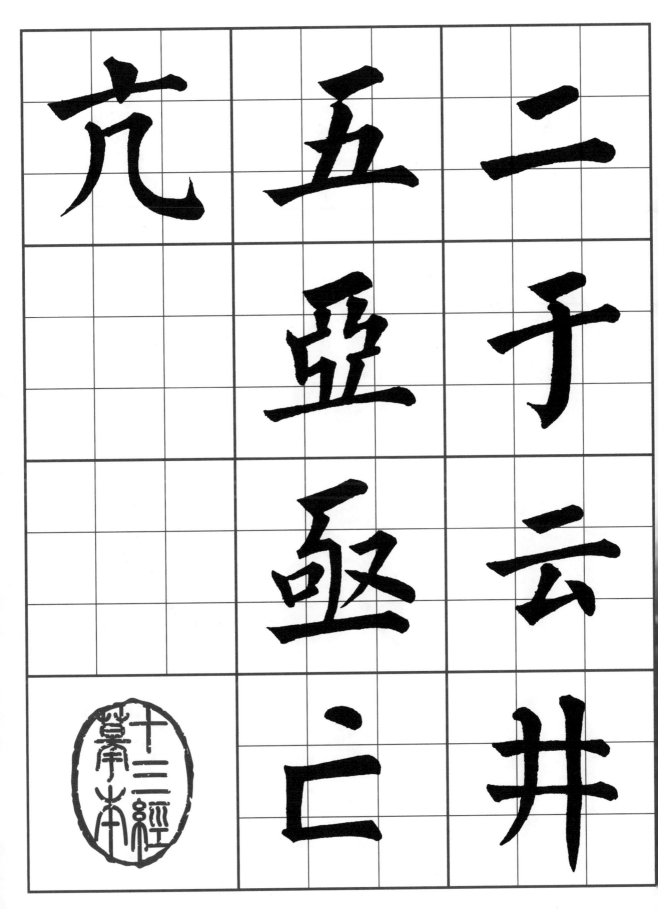

人	享	交
仁	京	亦
什	亮	亥
什		亨

作　以　仇

似　仔　仍

伸　付　今

佃　他　介

袢	仳	伏
佔	佛	仲
佐	何	仰
佑	位	企

侮	俘	伯
俄	俟	佇
係	俊	余
俞	俗	保

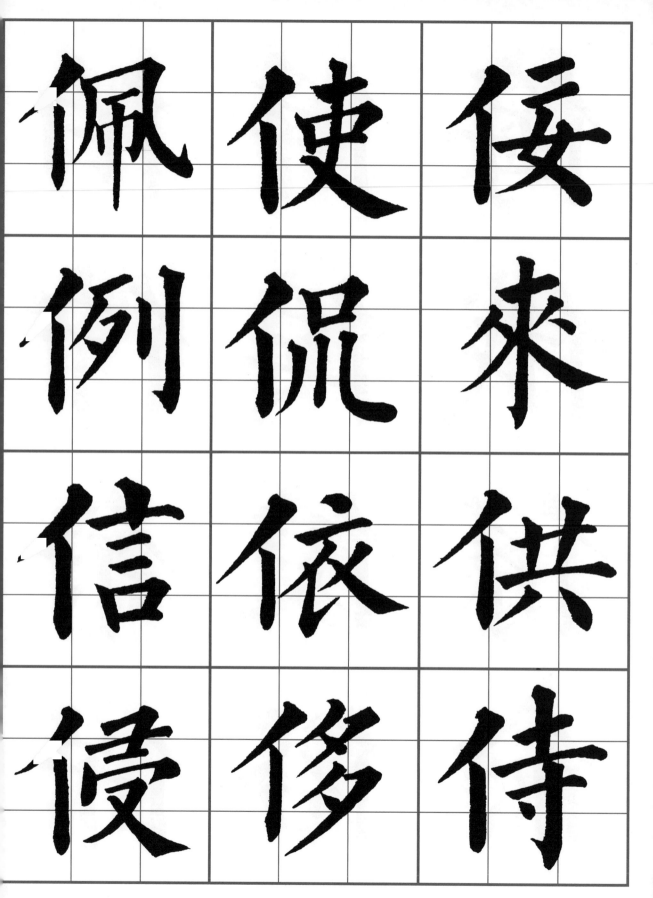

佩　使　倭

例　侃　來

信　依　供

優　傯　侍

伐	令	侯
伍	休	便
任	伢	俠
伊	伉	代

張 值 倍

俱 借 俯

倡 倚 倦

候 倒 倩

偵 假 修

側 健 倭

偸 偶 倫

偏 偕 倉

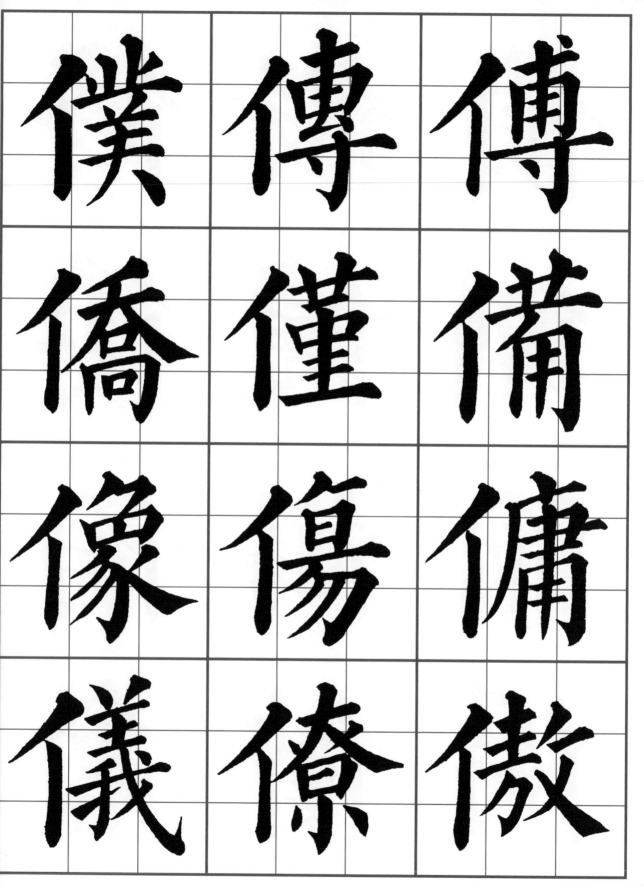

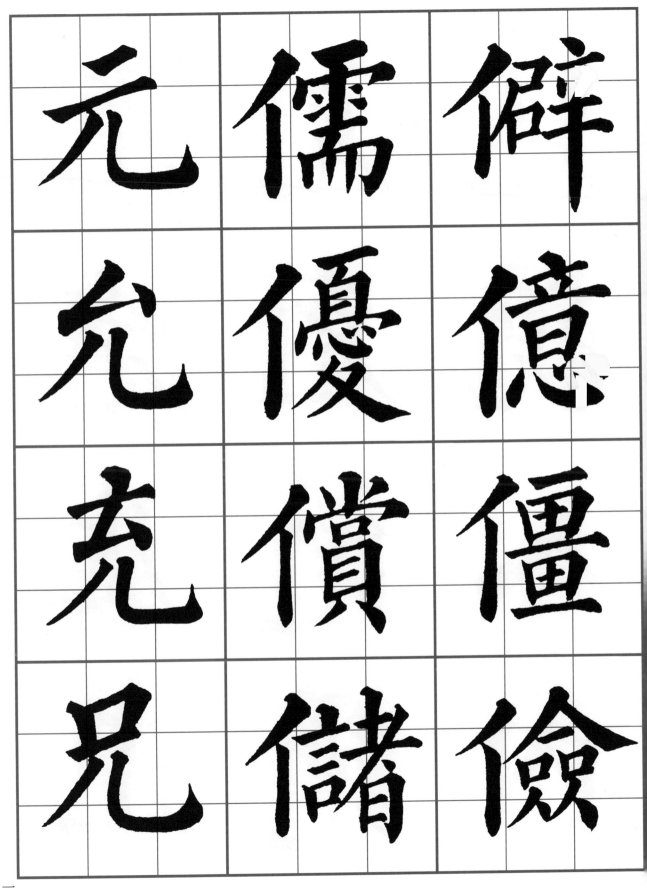

元　儒　僻

允　優　億

充　償　僵

兄　儲　儉

兕	兇	光
兢	克	兇
入	兗	兆
內	兔	先

全
兩
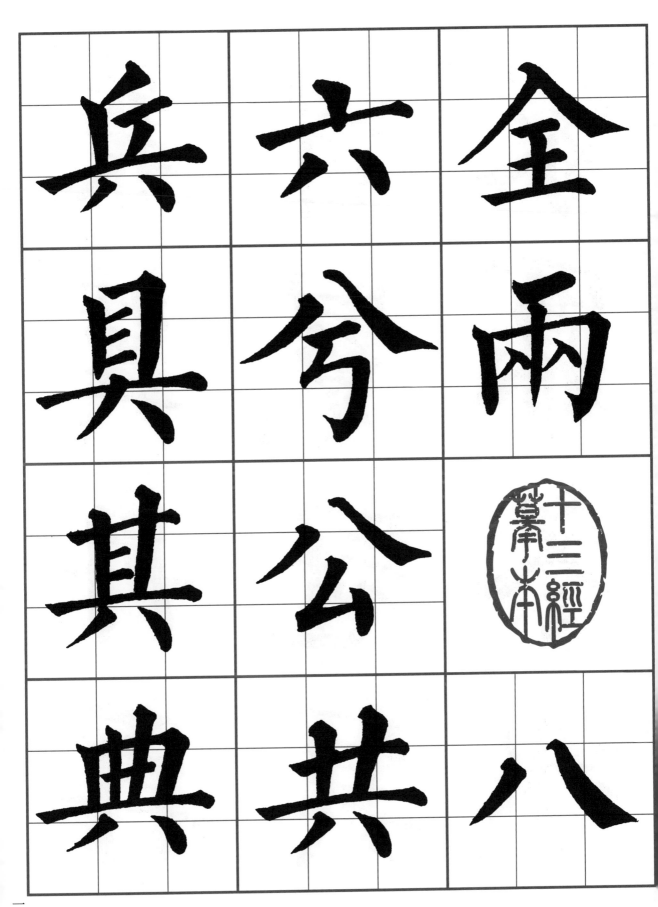
八

六
兮
公
共

兵
具
其
典

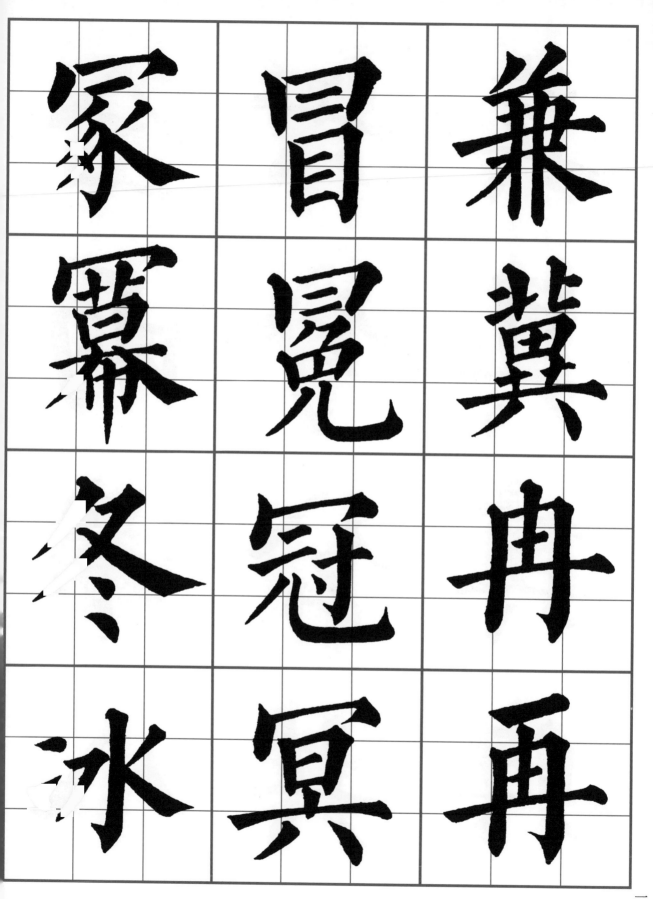

家冒兼

冪覓冀

冬冠冉

冰冥再

函　凰　凍

刀　凱　凌

刀　凶　凝

分　出　几

刻	勿	切
刷	別	刊
刺	判	列
到	利	刑

剛	尅	刮
剝	則	制
副	剖	削
割	剔	前

創	力	助
劇	加	勇
劉	功	勉
剩	劫	勃

勵 勞 勁

勸 勤 勒

勿 勢 務

勳 動

六三

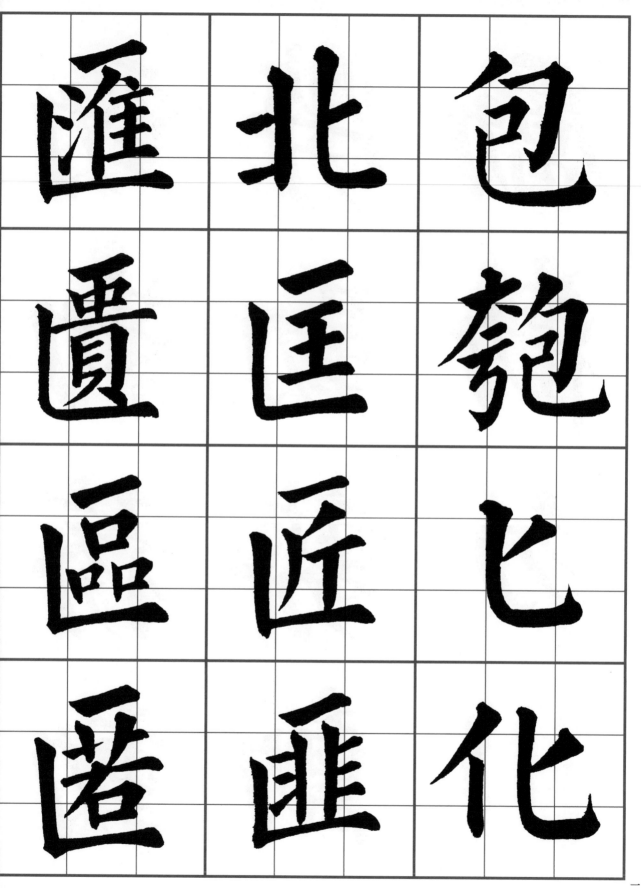

匯	北	包
匵	匡	匏
區	匠	匕
匿	匪	化

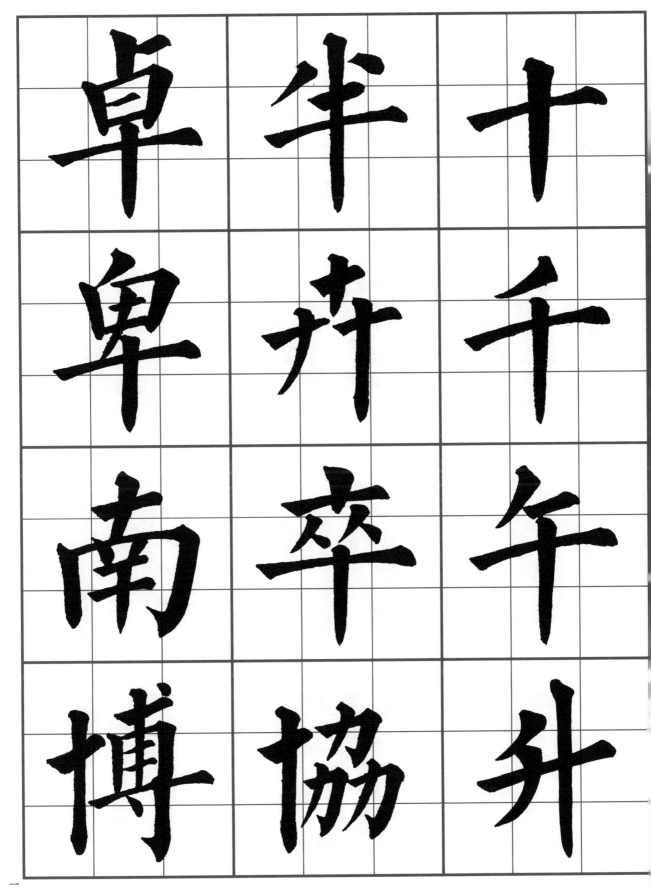

卜	危	却
占	卽	卻
卦	卯	㠯
卬	卷	厚

原
厰
厮
厭

厲

去
參

又
支
友
及

可　叛　反
古　叟　取
右　叢　叔
召　口　受

叩	只	吉
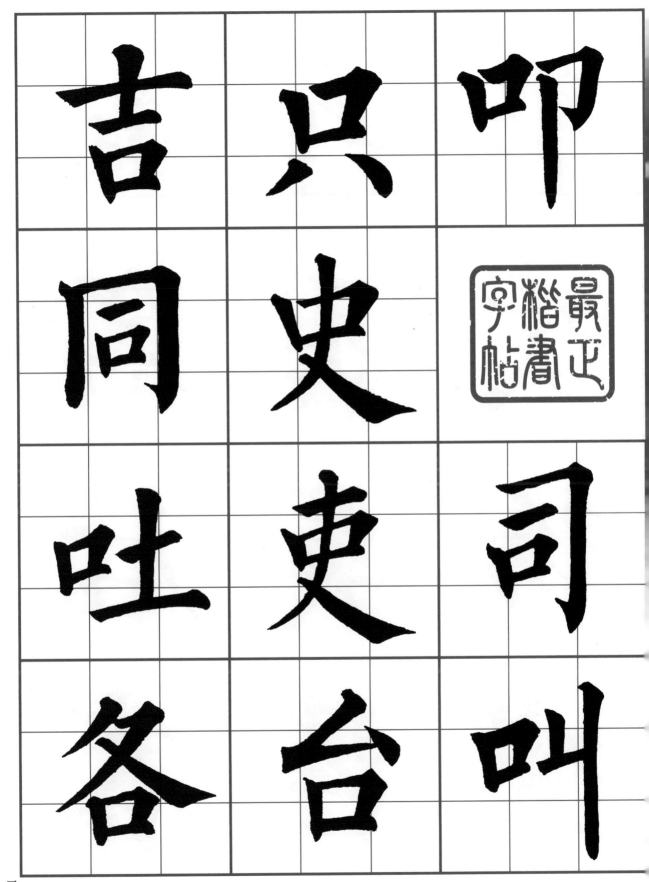	史	同
司	吏	吐
叫	台	各

最正
楷書
字帖

向	吾	告
名	否	吹
后	吳	吻
客	呂	吠

命	呱	含
咎	和	味
咳	周	呷
哉	咋	呼

商	哲	咽
啄	哺	品
悶	哭	恐
唯	員	哨

喻	喪	售
喬	單	啜
喜	喟	喧
嗜	唾	啼

嘆 嗅 嗇

嘉 嘗 嗑

嘯 嗽 嗣

器 嘔 鳴

噬　囂　因
嚏　囊　回
嚮　四　困
嚴　囚　固

圃	園	地
圈	圓	在
國	圖	坊
圍	土	址

埋　垂　均

埃　垣　坐

域　垢　坦

堅　城　坤

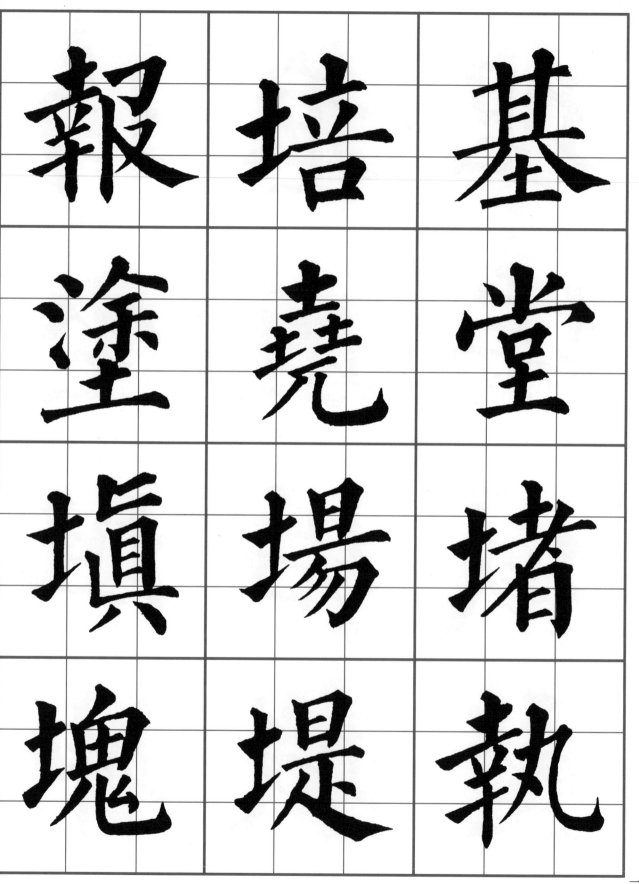

報　培　基

塗　堯　堂

塡　場　堵

塊　堤　執

壇	增	塵
壁	墳	墊
壞	墮	境
壟	壁	墓

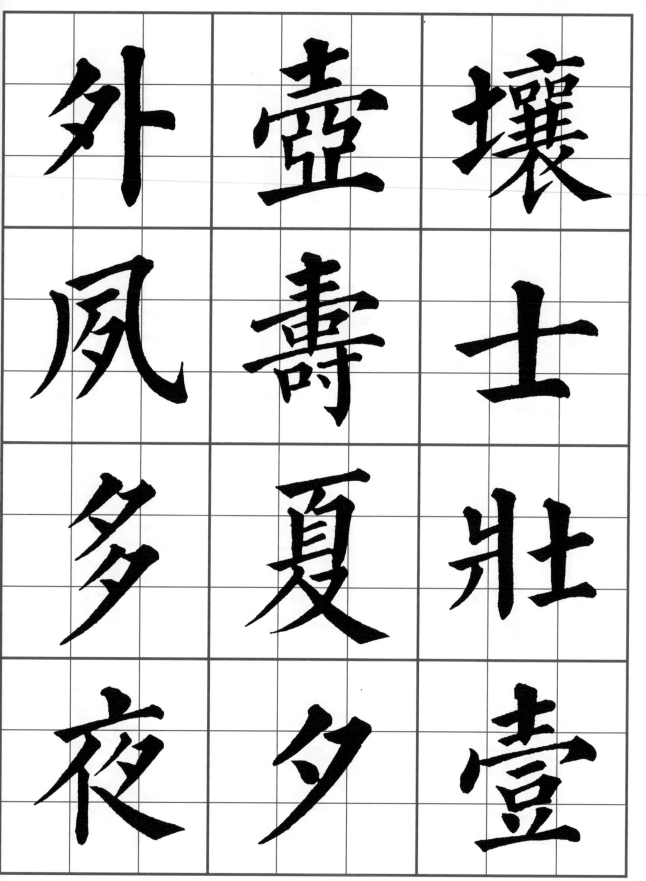

外 壺 壞

凤 壽 士

多 夏 壯

夜 夕 壹

夢	夫	來
大	央	奉
天	失	奇
太	夷	奈

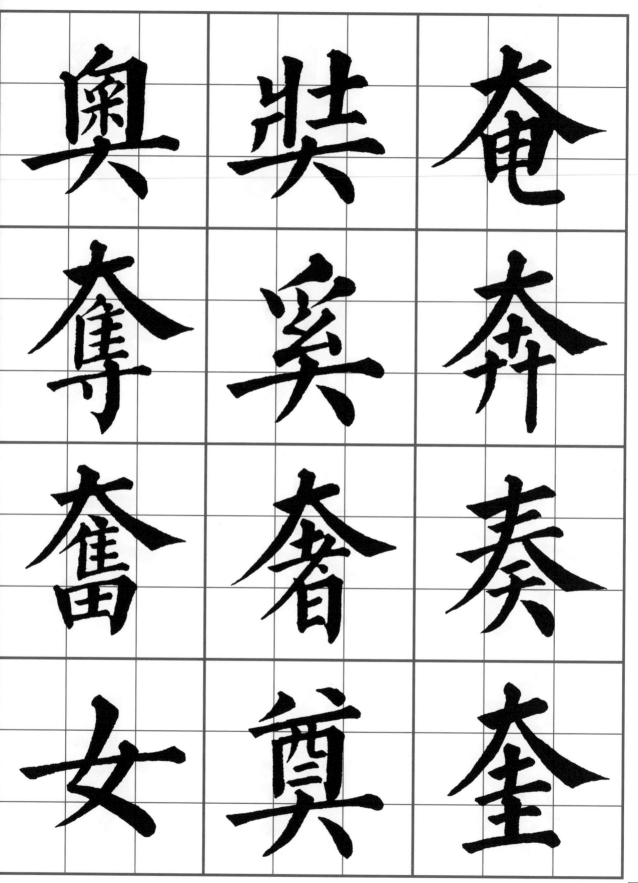

妙 好 奴

妖 如 妄

妥 妒 奸

妾 妨 妃

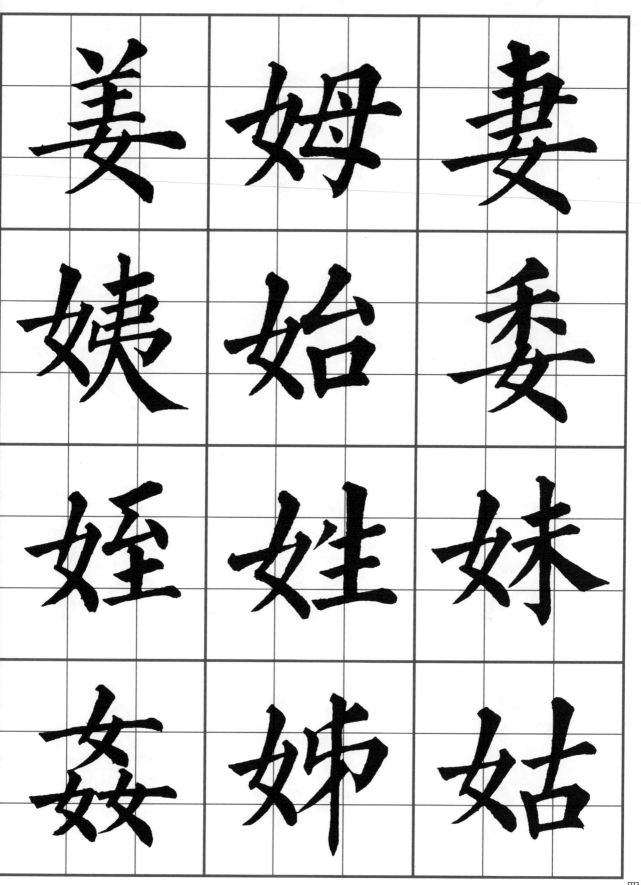

姜　姆　妻

姨　始　委

姪　姓　妹

姦　姊　姑

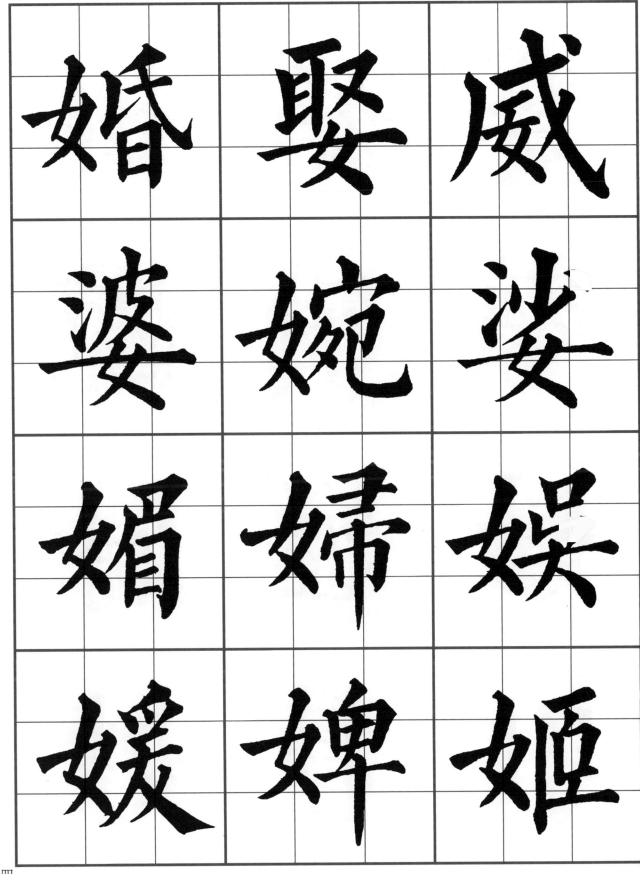

婚 娶 威

婆 婉 娑

媚 婦 娛

媛 婢 姬

嬰	媲	媒
嬪	嫡	嫁
子	嫗	嫌
孔	嬴	嫂

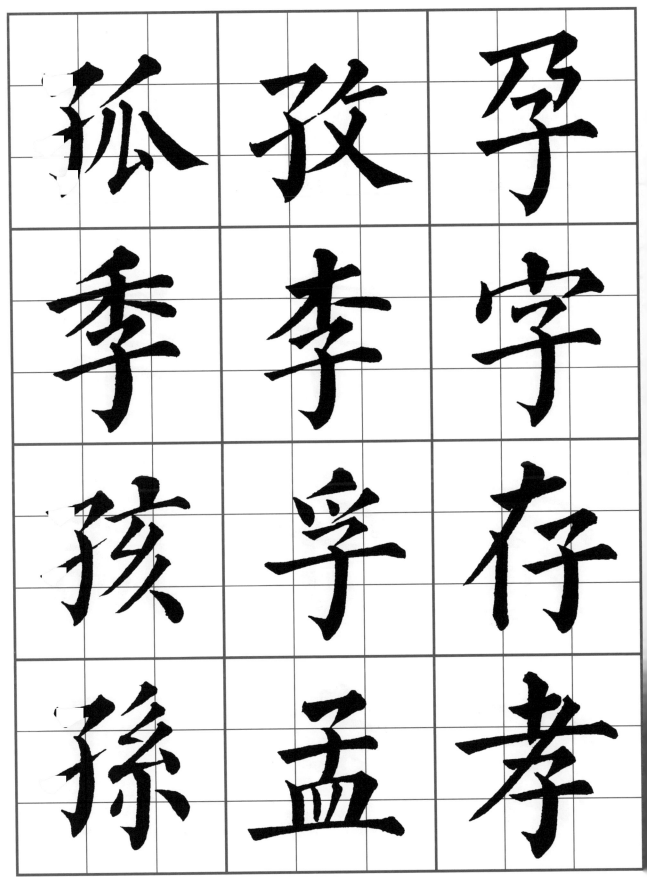

孤	孜	孕
季	李	字
孩	孚	存
孫	孟	孝

安	它	孰
完	守	孺
宏	宅	

寂	容	家
密	寇	宴
寒	寅	宮
富	寄	宵

寬　賓　寓

審　寢　塞

寫　察　寡

憲　寮　賓

寵　寺　將

寶　封　專

射　尊

寸　尉　尋

尾	局	尼
尾	尤	尚
尾	就	小
屈	尺	少

對
導
小
少

屨 屋 居

屢 屑 居

屬 展 屎

屯 屠 屛

山	嶽	巒
岑	嵩	巖
岸	巍	川
岳	巓	州

工	巫	巳
巨	差	巴
巧	己	巷
左	己	巾

帥	帖	帀
師	帛	布
常	帑	希
帶	帝	帚

幹	千	帳
幻	平	帷
幼	年	幅
幽	幸	幣

序	庚	唐
庇	度	庭
府	庫	麻
底	席	康

廣	廖	庸
應	廢	廁
膺	廚	廉
麖	廟	廓

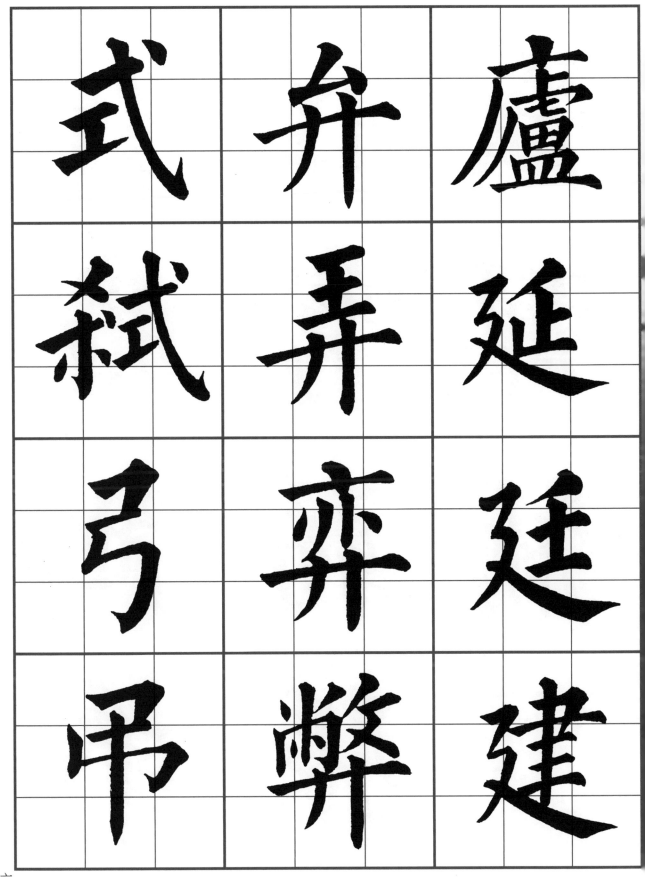

盧	弁	式
延	弄	弒
廷	弈	弓
建	弊	弔

強 弦 引

彈 弩 弗

彌 弱 弛

張 弟

最正楷書字帖

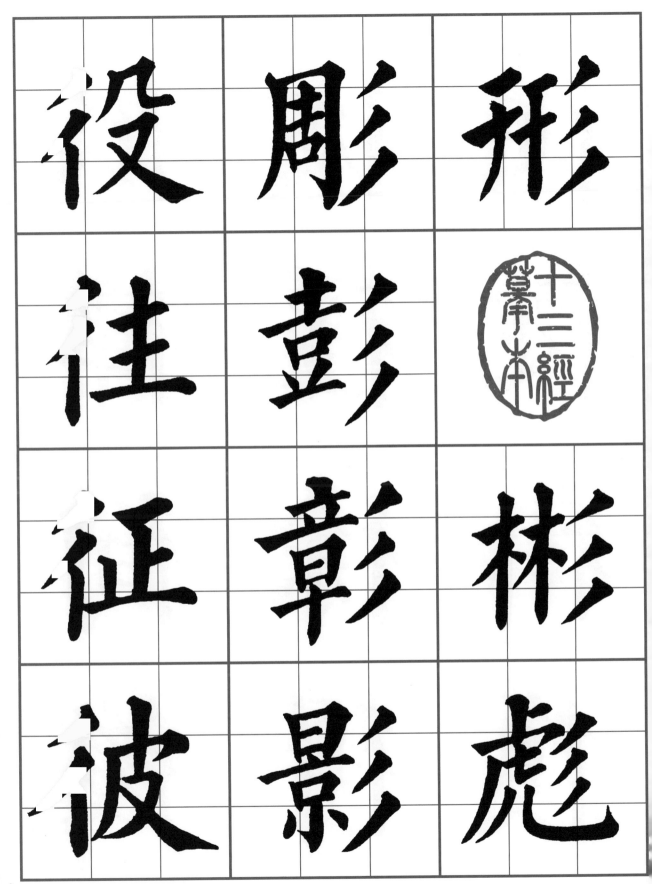

徙	徒	很
從	徑	律
御	徐	徇
復	得	後

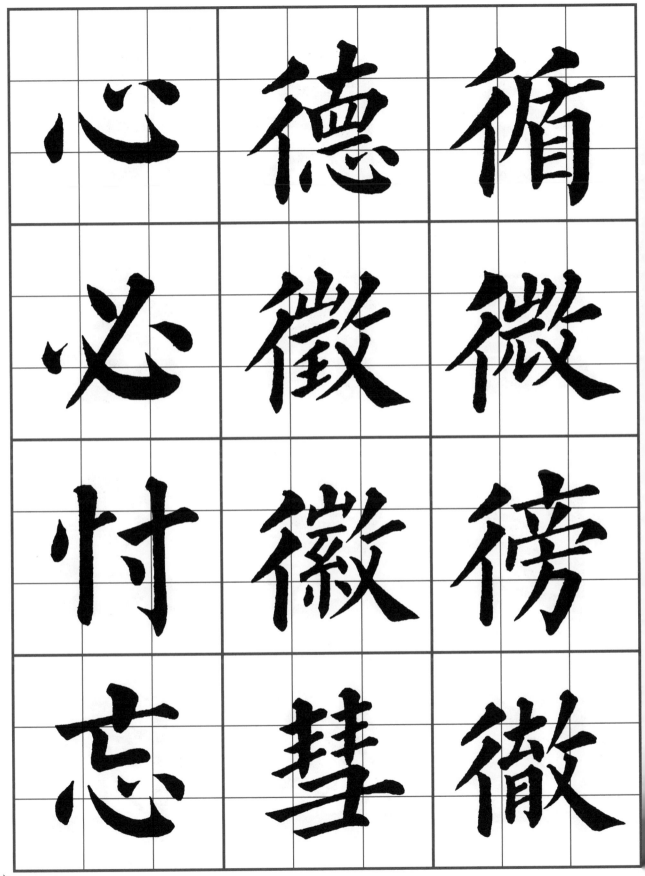

循	德	心
微	徵	必
徬	徽	忖
徹	彗	忘

念	快	忌
念	忝	志
怯	忠	忍
怪	忽	忱

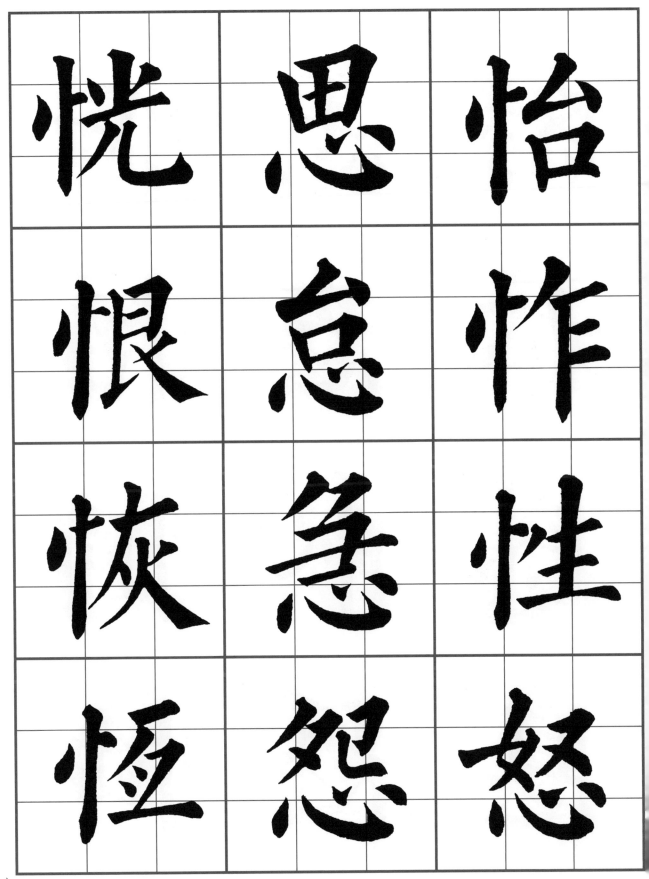

恍	思	怡
恨	怠	怍
恢	急	性
恆	怒	怒

恕 慈 恃
恭 恣 悟
恩 恥 恫
息 恐 恤

悠	悅	悄
悴	悖	悟
悽	患	悔
情	悉	悌

悪　惕　悴
悲　惟　悵
悶　悸　惜
惠　感　悼

惰	慈	想
惻	愚	愛
慎	意	愈
愉	感	慎

慶	慟	愾
慧	慚	愧
慮	慘	愿
憂	慕	慢

憔	憧	感
憫	懈	慰
憩	憐	慈
憑	憤	慨

懿 懷 憾

懸 懦
戈 懼 懋
戊 懾 懲

戓 成 戎

戒 戌

咸 我 戍

戚 或

戴 截

戶 叕 戟

房 戰 戡

所 戲 戢

扶	才	扁
把	扣	扇
批	抗	扉
抒	技	手

抽　拒　折

拙　招　投

拍　披　抑

抵　拔　承

括	拜	抨
拾	按	抱
挑	持	拘
拳	拯	拖

挫 捆 揹

掠 捏 挾

控 挺 振

捲 捐 捕

掛	措	探
排	掩	接
推	掉	捷
掀	掃	掘

捶	揣	捨
援	提	掌
揚	揭	揉
搜	揮	揆

撰	摩	搔
撥	摯	損
橈	撞	搖
撒	撲	摟

擘	擇	播
擠	操	撫
擬	擔	擁
擴	擊	據

改 攣 攪
攻 攪 攘
放 攬 攝
政 收 攜

教	故	
敳	敫	效
散	敖	敗
敢	救	敏

文 斂 敬

斐 整 敲

斗 斂 數

料 斃 敷

斟	斬	方
斤	斯	於
斥	新	施
斧	斷	旁

旨	旡	旅
旬	日	旋
旭	旦	族
旱	早	旗

昨 昌 昔

是 昏 易

昧 春 明

星 昭 昆

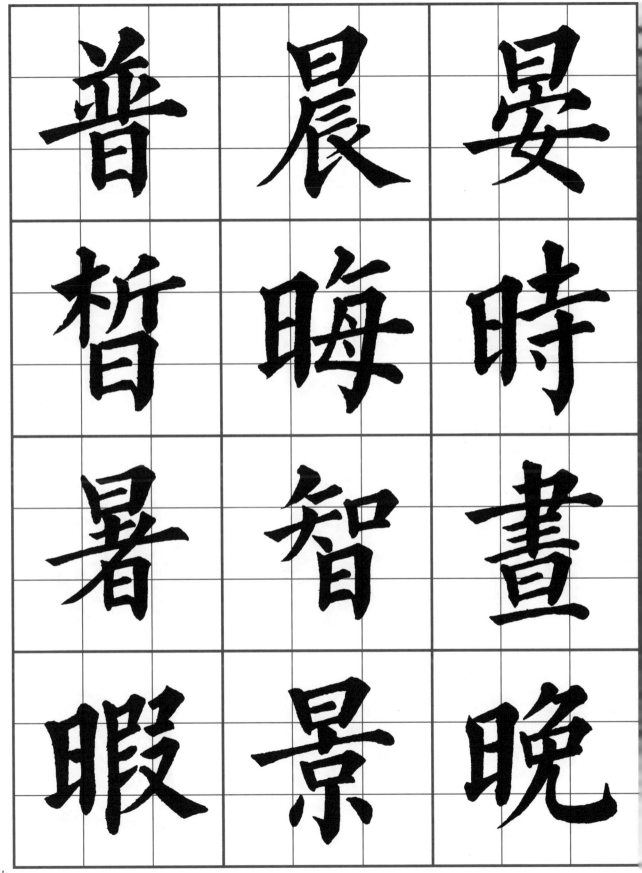

晏	晨	普
時	晦	晢
晝	智	暑
晚	景	暇

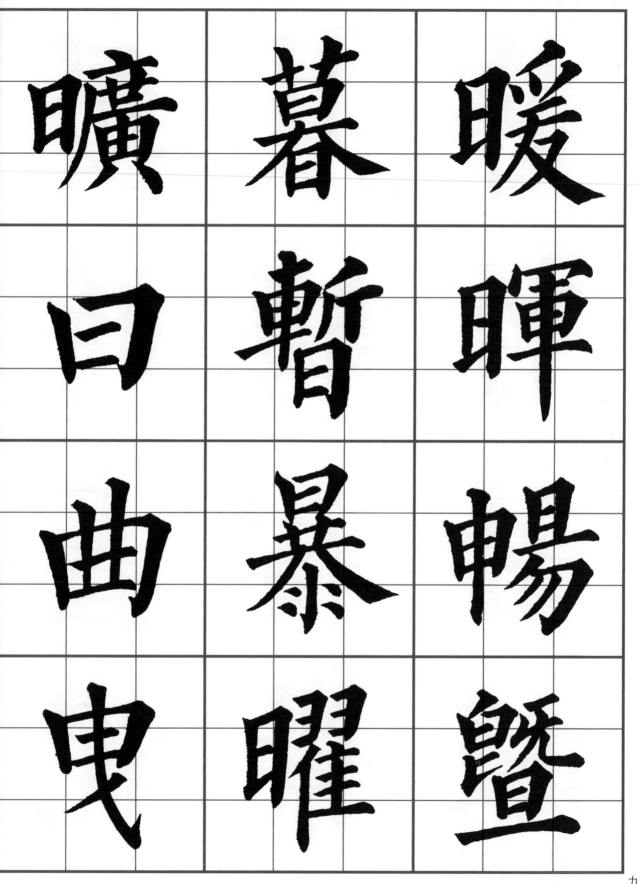

曠　暮　暖

曰　暫　暉

曲　暴　暢

曳　曜　暨

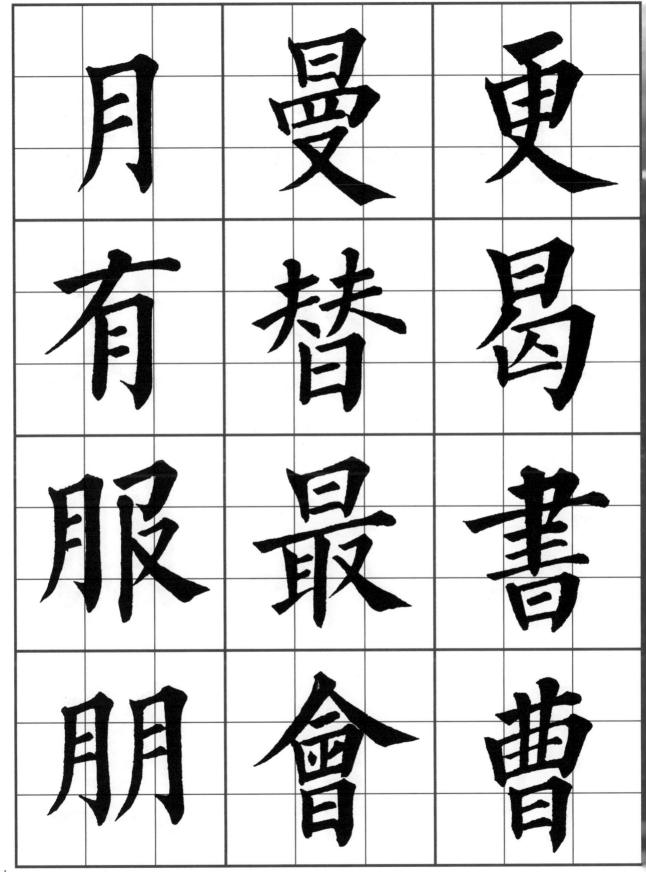

月	曼	更
有	替	曷
服	最	書
朋	會	曹

本 期 朔
未 朝 朕
末 朮 朗
札 朮 望

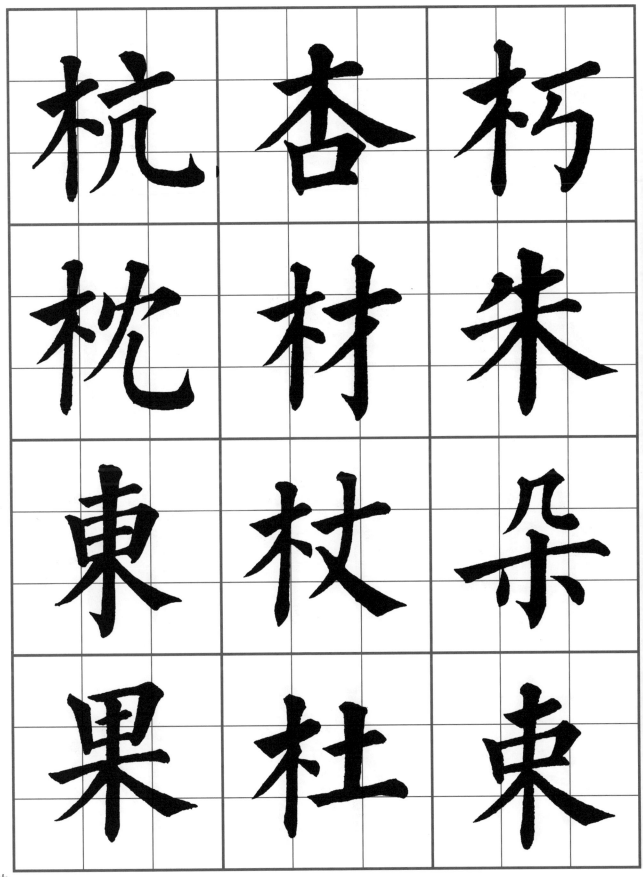

杭 杏 朽

枕 材 朱

東 杖 朵

果 杜 束

校 枉 枝

相 松 林

柱 杵 杯

染 析 板

柏	柯	柔
柳	柄	某
校	柑	棗
核	柚	枯

栢	栗	格
根	桑	桃
桂	柴	栽
桔	桐	梢

椅　條　梧
梨　棠　械
楝　棘　棄
樓　棗　梅

楹	楔	植
楓	極	業
榆	楊	楚
榮	楫	楷

樸	槪	構
橘	樂	槐
樹	橫	槍
楕	樽	樓

欠	檜	橋
次	檻	樵
欣	欄	機
款	權	檢

此	歎	欲
步	歡	欺
武	止	歇
歸	正	歌

殲	殊	死
段	殖	殆
殷	殘	殃
殺	殤	殉

毓 母 毇

比 毋 毆

毛 每 甌

毫 毒 毅

氏	水	汝
民	永	汗
氛	汁	汙
氣	汜	江

沐	沉	池
泪	沛	求
冲	汪	沙
汽	决	沈

河	泳	沃
沽	沱	汾
沾	泌	泣
沼	泥	注

治	油	波
泉	況	法
秦	決	沸
洋	沿	泄

洲洞洛

洪洗浪

流活涕

津洽消

淡	浴	浸
淺	浩	海
清	涼	涉
涯	液	浮

深	凄	淑
淮	涵	淹
游	淫	混
渡	淪	淅

渝	湯	減
渾	渴	湘
溉	湍	湖
渙	測	渭

準	瀣	溢
滄	溺	源
湇	溫	溝
溪	滑	滅

漾	漂	漆
漠	漢	漱
漬	滿	漸
漏	滯	漕

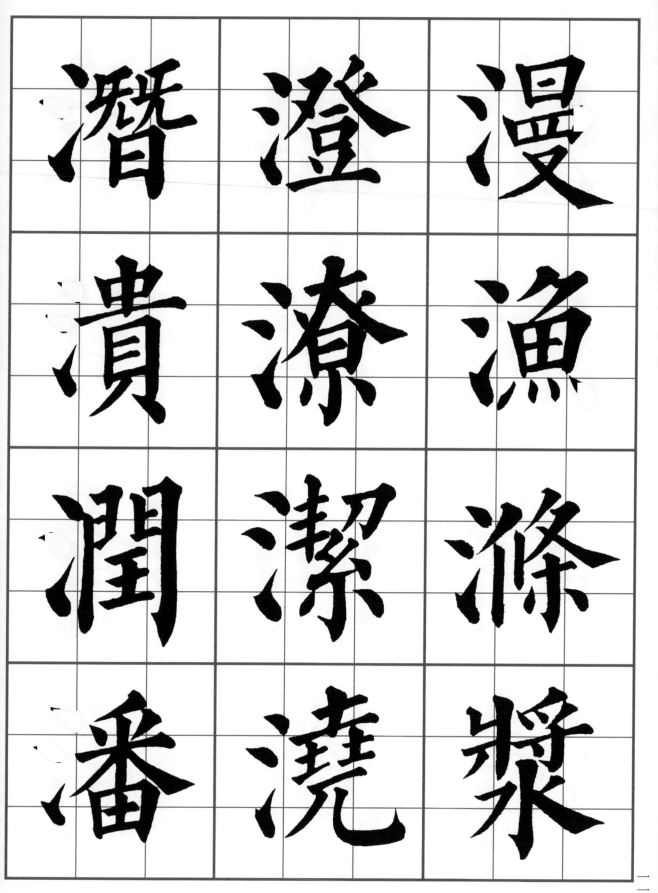

漫	澄	潛
漁	潦	潰
滌	潔	潤
漿	澆	番

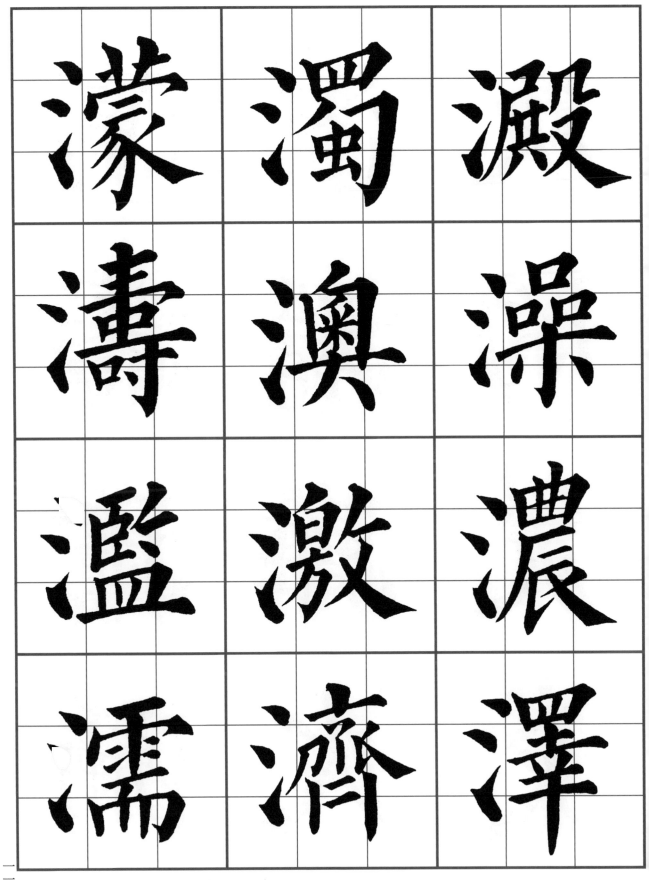

濛	濁	澂
濤	澳	澡
濫	激	濃
濡	濟	澤

灊	灘	灰
瀋	灑	灼
瀟	灘	災
瀰	火	炎

焦 烏 炊

無 烹 炮

然 焉 烘

煮 焚 烈

熟	熙	煎
熬	煽	煩
熱	熊	照
燒	熄	熏

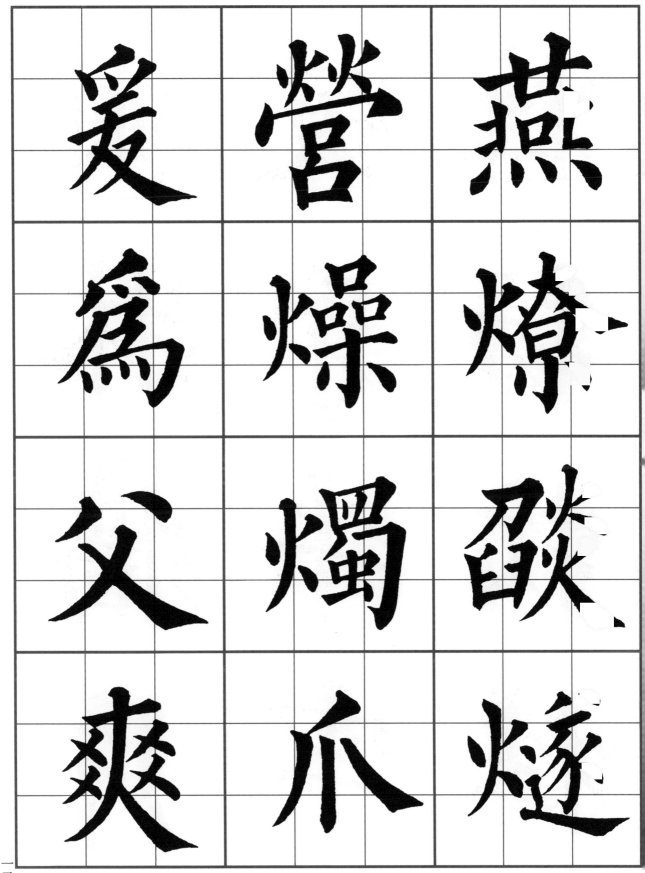

牡 版 爾

物 牙 牀

牧 牛 牆

牲 牢 片

特	犒	狄
犁	犬	狀
韋	犯	狎
犀	狂	狗

猜 狹 狐

猛 狷 狡

猶 狸 狠

猩 狼 狩

獻	獨	猒
牽	獲	猾
王	獵	獄
玉	獸	獎

琢	珠	玖
琴	球	玩
瑚	理	珍
瑕	琳	班

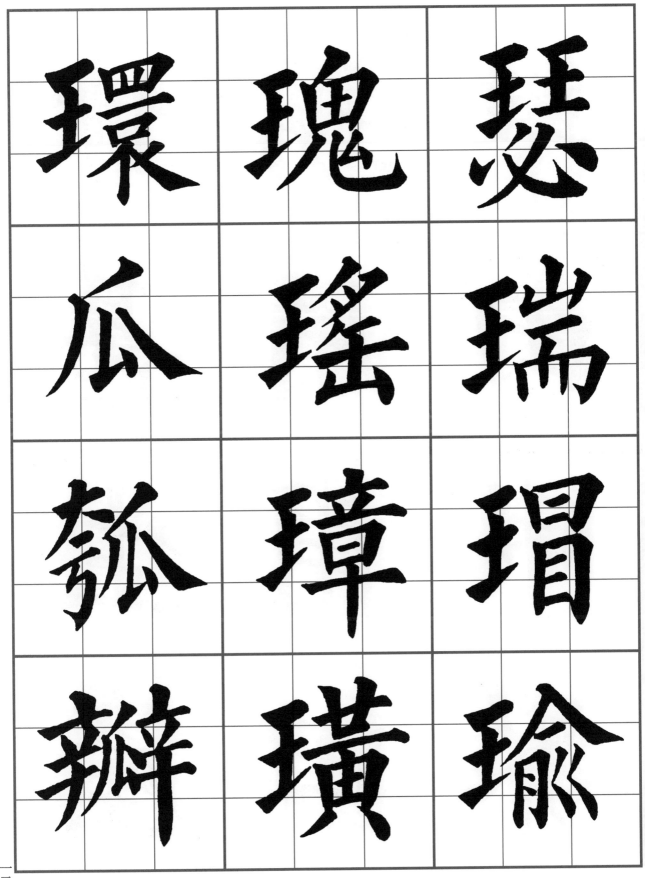

環	瑰	瑟
瓜	瑤	瑞
瓠	璋	瑁
瓣	璜	瑜

申 甥 甘
由 用 甚
甲 甫 生
界 田 產

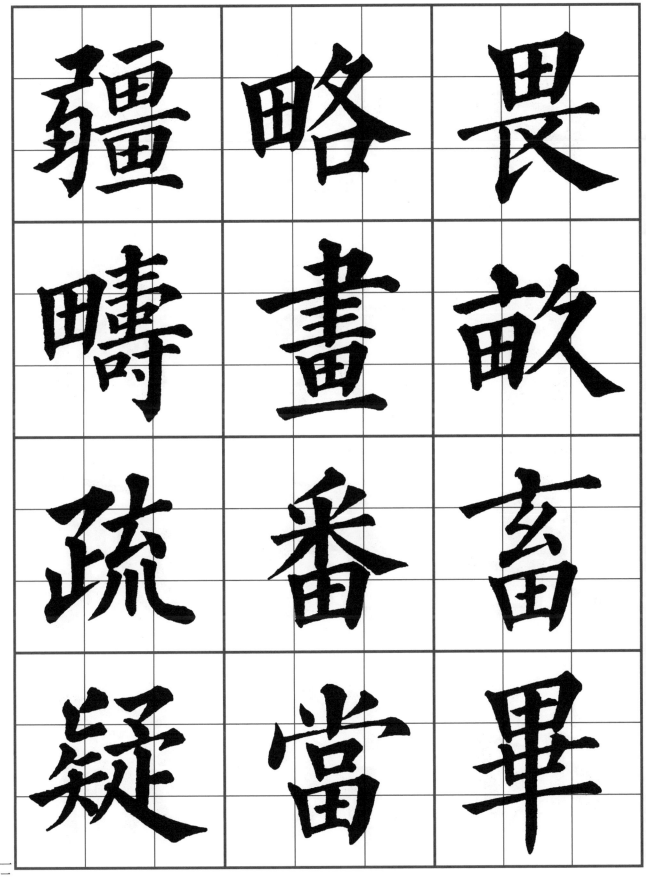

疆　略　畏

疇　畫　敵

疏　番　畜

疑　當　畢

白	療	疾
百	癸	病
皀	登	疲
的	發	痛

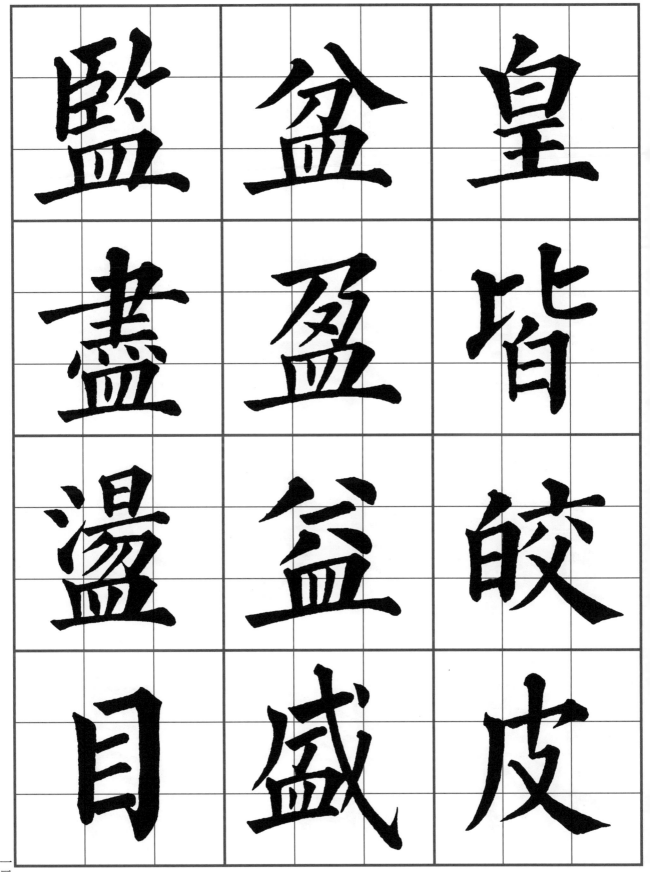

監 盆 皇

盡 盈 皆

盪 益 皎

目 盛 皮

睫	盾	直
睦	眷	盲
睹	眼	省
瞞	督	眉

短	矢	瞭
矯	矣	矇
石	知	矛
破	矩	矜

祇 示 碎

祈 社 碑

祠 祀 礎

祐 祁 確

祝　祭　福

祟　祥　禍

祖　禁　禦

神　祿　禪

禮	禾	秉
禱	私	科
禹	禿	秋
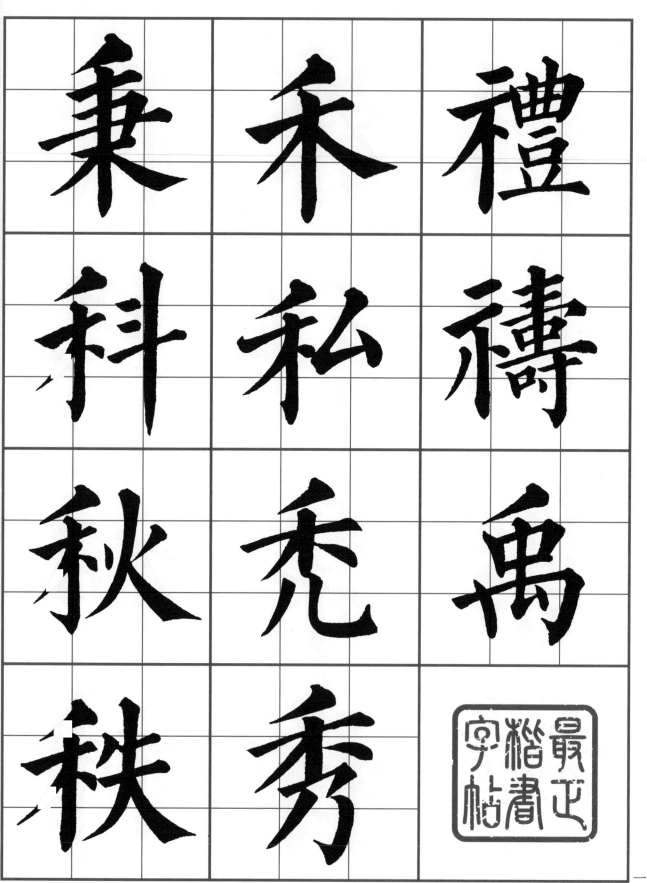	秀	秩

稱　稅　秦

種　稚　移

穀　稠　稍

稻　稔　程

穽	穴	積
窗	究	穆
窟	空	穗
窮	突	穫

笑	競	竄
笠	竹	竊
第	竺	立
符	竿	童

等　策　筆　筍

筐　筋　答　筠

管　箕　蓮　算

米	簫	箭
粉	簿	篇
粒	籌	範
粗	籍	篤

紇　糞　粥

紅　糧　粤

紂　糾　梁

紀　約　粹

紛 素 紹

純 索 終

納 級 神

紡 組 細

給　紫　累
絢　結　統
經　絕　絲
緩　絞　縈

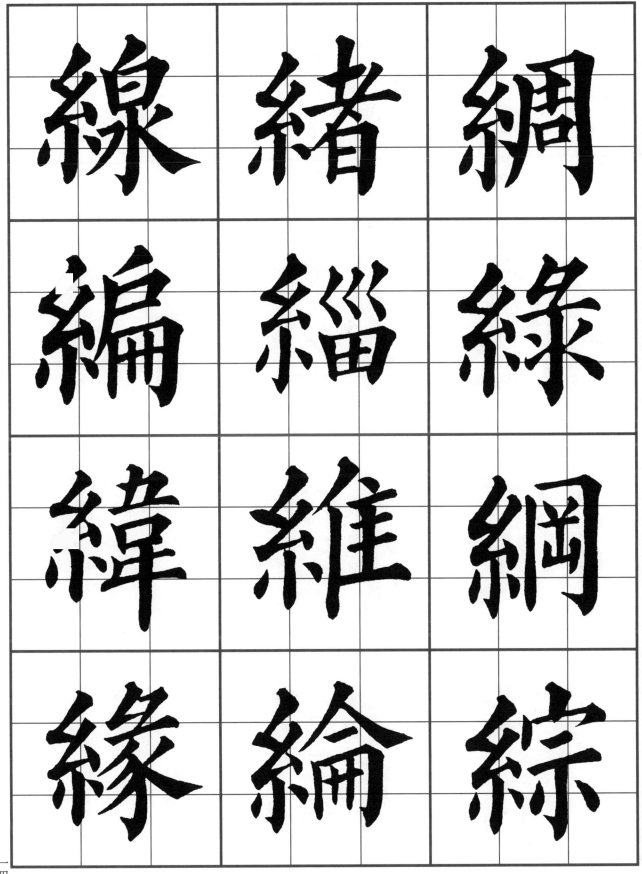

練	績	縫
緩	繆	總
縈	縷	縱
縣	縹	縈

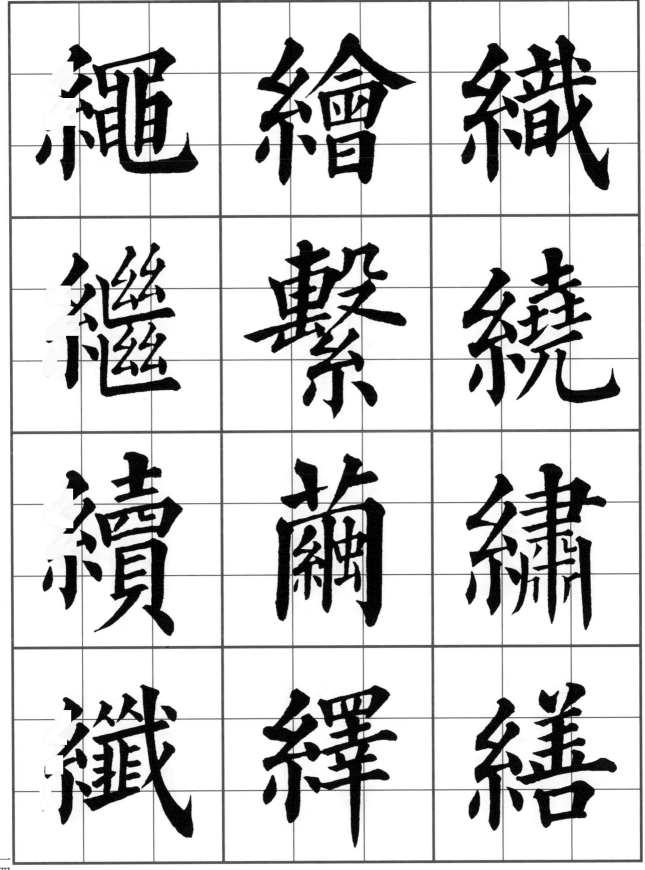

繩	繪	織
繼	繫	繞
續	繭	繡
纖	繹	繕

罷　罩　缶

罵　罪　缺

羅　置　罕

羊　罰　罔

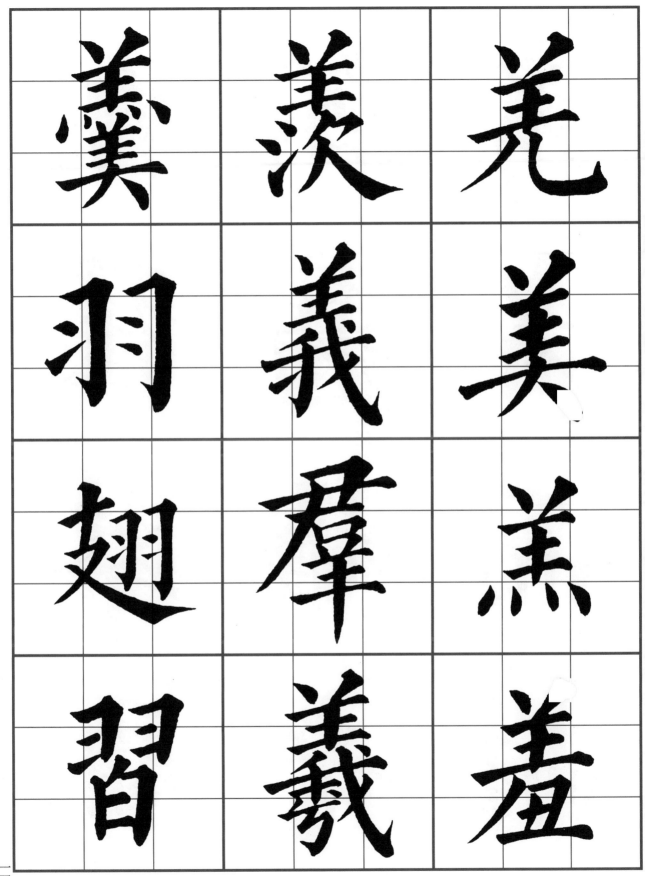

翔	翰	考
翟	翹	者
翠	耀	而
翩	老	耐

聞	耿	耕
聚	聊	耘
聯	聘	耗
聰	聖	耳

聲	聿	肉
職	肆	肌
聽	肄	肖
聱	肅	肝

胃	肴	育
冑	肢	肥
胡	胖	股
背	胥	肩

能	脅	胎
脊	胸	胞
脣	胳	肺
脫	脈	脂

膏	腦	腐
膚	腳	勝
膝	腸	腎
膳	腹	脾

臂　臥　臭

臘　臧　至

鼠　臨　致

臣　自　臺

舜	擧	臼
舞	舊	舅
舟	舌	與
般	舒	興

芹	芋	艮
芺	芒	艱
芥	芝	邑
芽	芬	艾

苦	苞	范
苟	苗	英
苓	茅	苔
茄	茂	若

莒	荔	筍
莓	莖	草
莊	莎	茵
莫	荷	荒

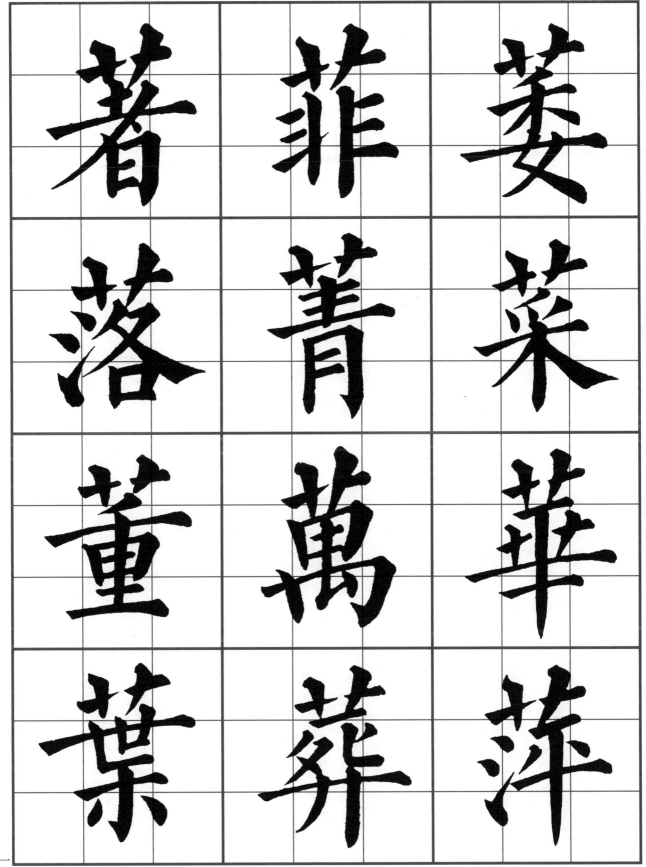

菁 菲 萎
落 菁 菜
董 萬 華
葉 葬 萍

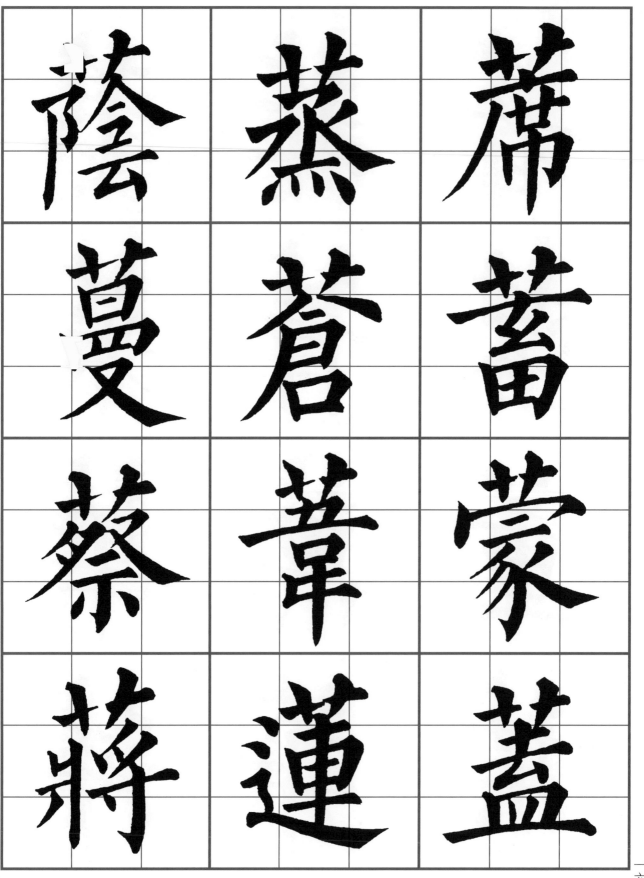

蓆	蒸	陰
蕾	蒼	蔓
蒙	葦	蔡
蓋	蓮	蔣

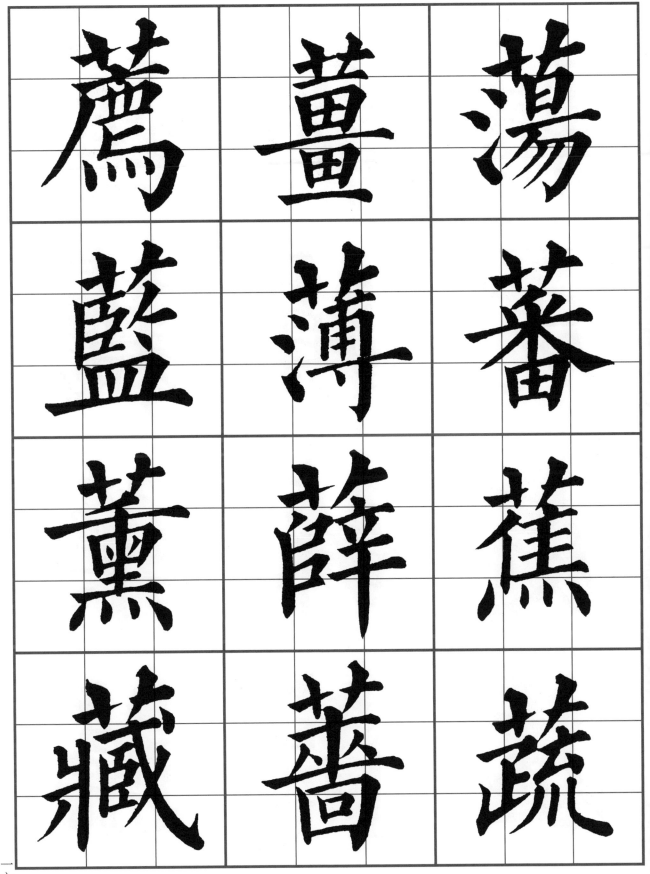

蘿	藹	藝
虎	蘋	藕
處	蘇	藥
虛	蘭	藻

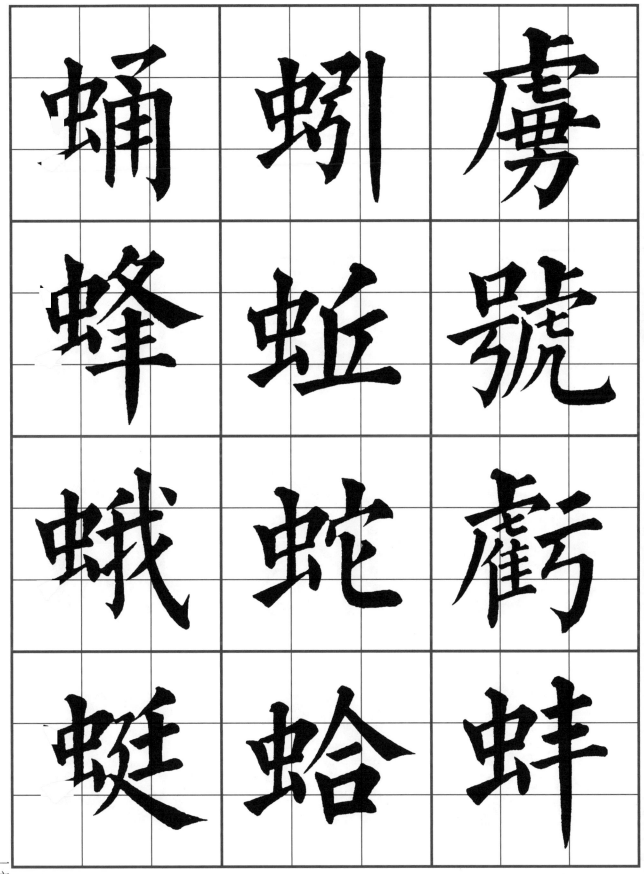

蛹	蚓	虜
蜂	蚯	號
蛾	蛇	虧
蜓	蛤	蚌

蟬	蟀	蜻
蟲	螯	蝠
蠅	蟋	蝙
蟻	蟒	融

衡 術 血

衢 衛 行

衣 衝 衍

初 襦 術

裂	袁	表
裔	被	哀
裕	袍	褒
裘	裁	衰

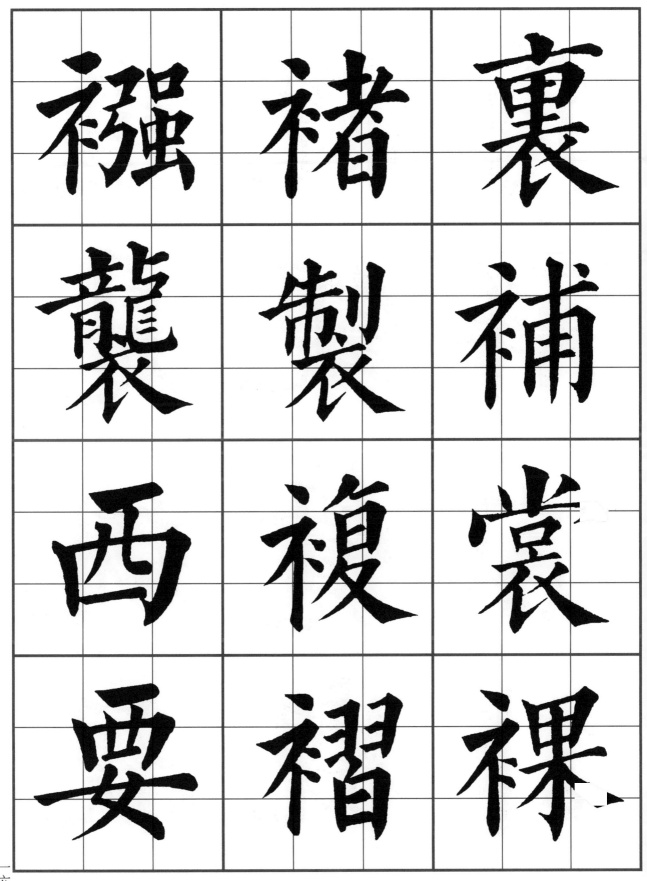

襁 褚 裏

襲 製 補

西 複 裳

要 褶 裸

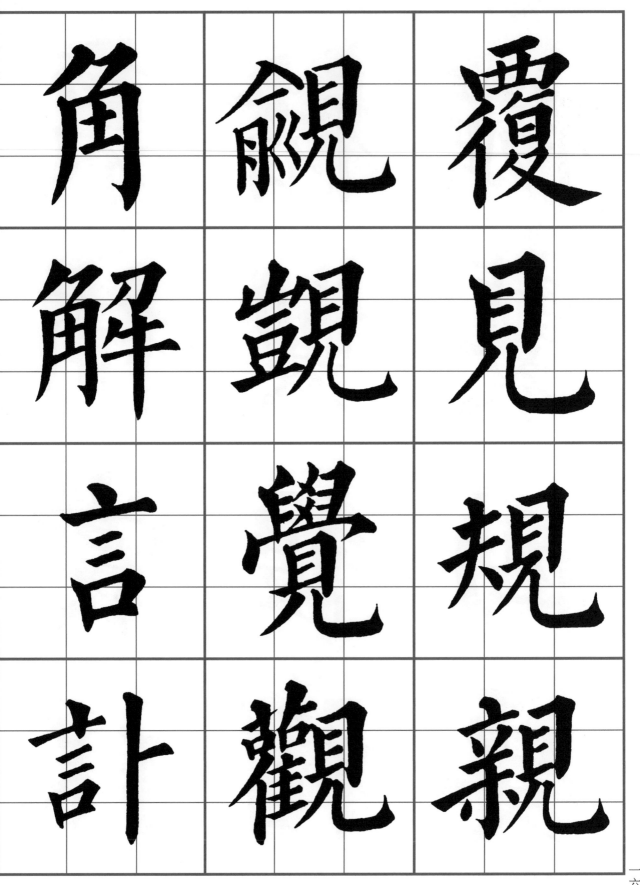

角	覩	覆
解	覲	見
言	覺	規
計	觀	親

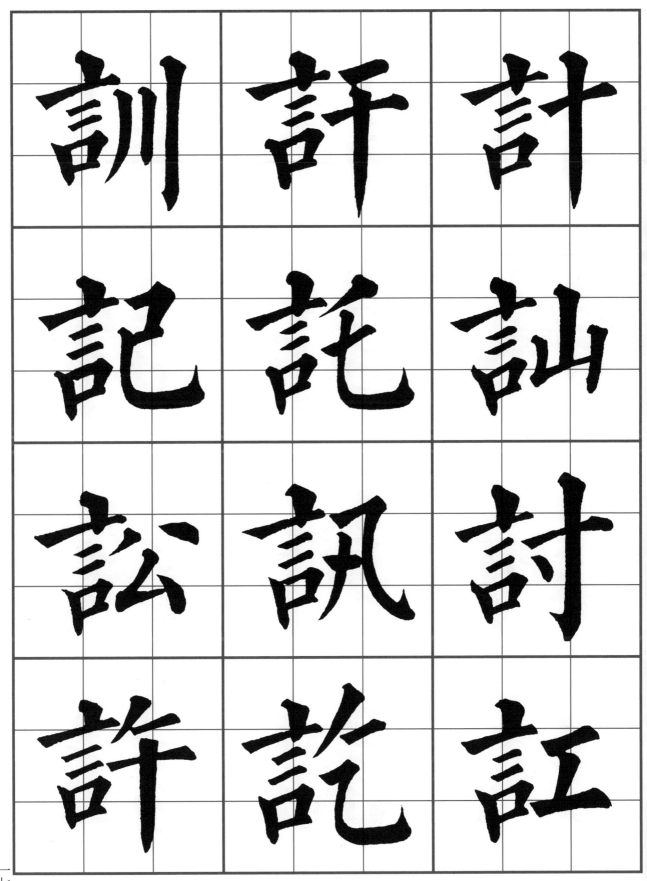

訪	詠	誠
訏	詐	誅
設	訴	詢
詿	詔	試

請	諒	誣
謟	諄	誦
論	談	誓
調	誕	誤

講 諧 誰

謝 諭 諜

謗 謠 謂

謹 謙 諾

警	識	謨
譴	譬	譏
護	譯	講
譽	議	證

讀	谷	豐
變	豆	豕
讓	豈	豪
讒	豎	豬

貢	貝	豹
貪	負	貂
貨	貞	貍
貧	財	貓

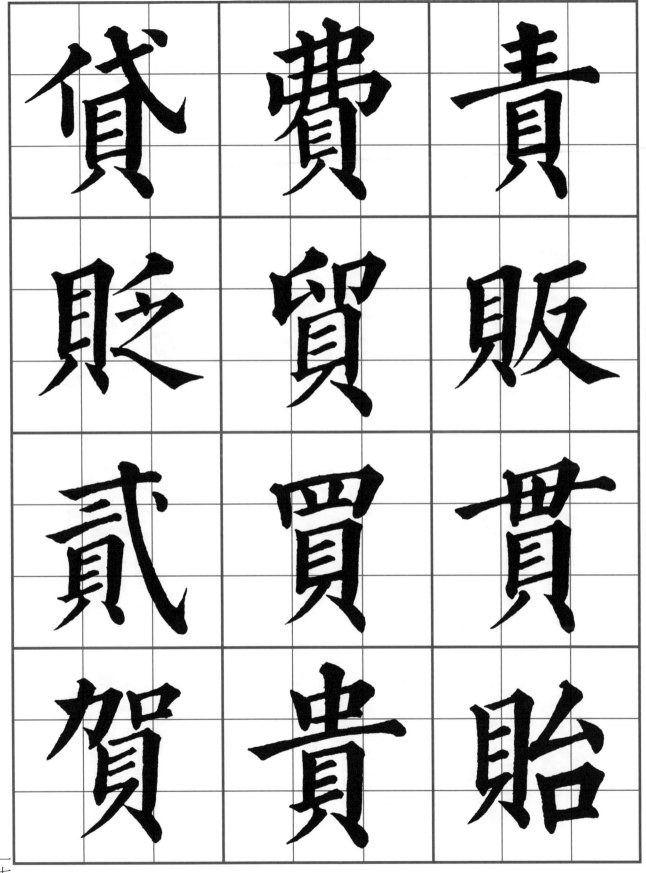

賊	賂	賤
賄	賒	賢
資	賞	賣
賈	賦	賜

赤	贈	質
救	贊	賴
報	贏	購
赫	贖	贅

跋	趣	起
跌	趨	越
跡	足	超
跨	距	趙

躍 蹄 路

身 踵 跳

躬 蹈 跪

軀 躁 踐

較	軌	車
載	軛	軋
輕	軼	軍
輓	軸	軒

轄	輸	軌
轅	輯	轍
轍	輻	輝
轉	輿	輪

農 辦 辛
迂 辭 韋
迅 辯 辟
迄 辰 辨

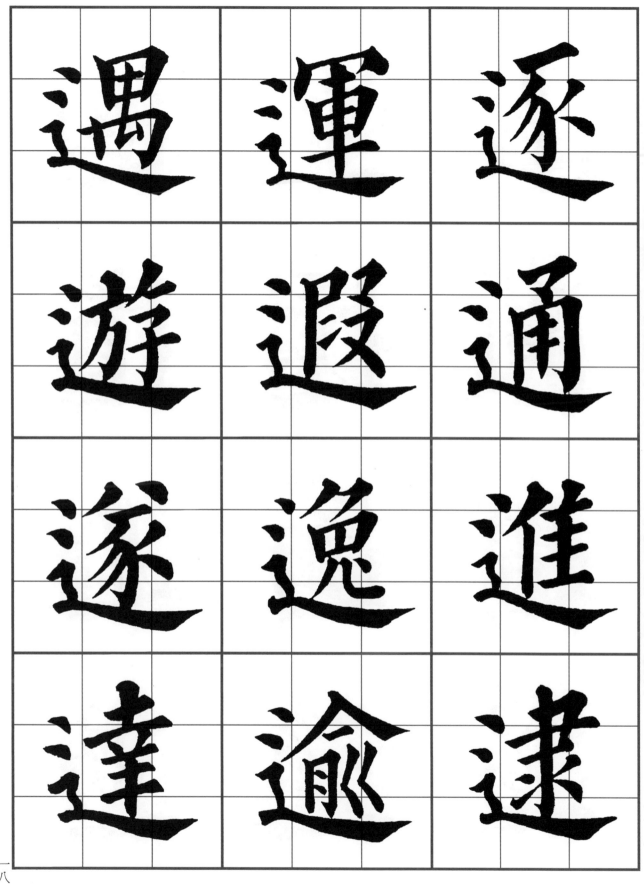

遇 運 逐

遊 遐 通

遂 邎 進

達 逾 逮

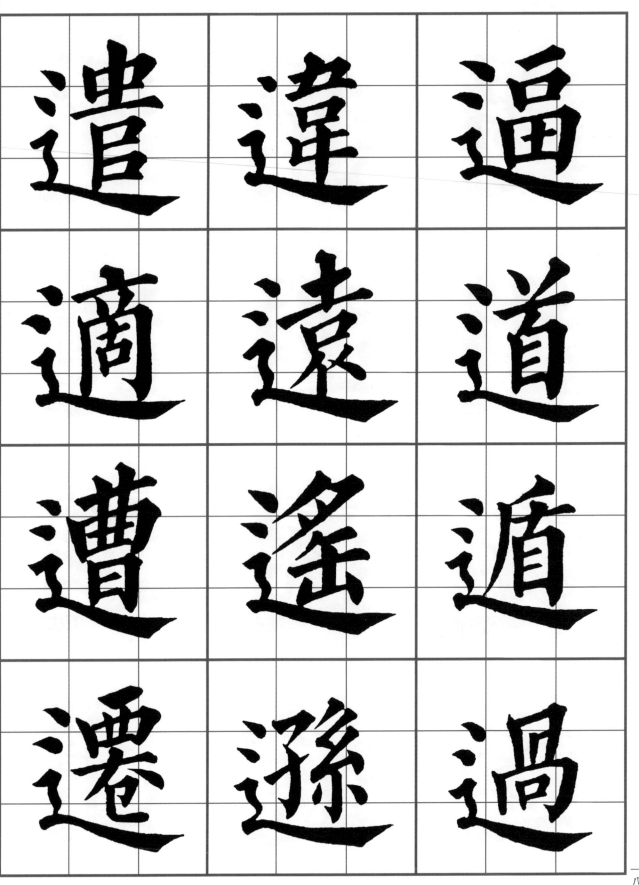

遭	違	逼
適	遠	道
遭	遙	遁
遷	遜	過

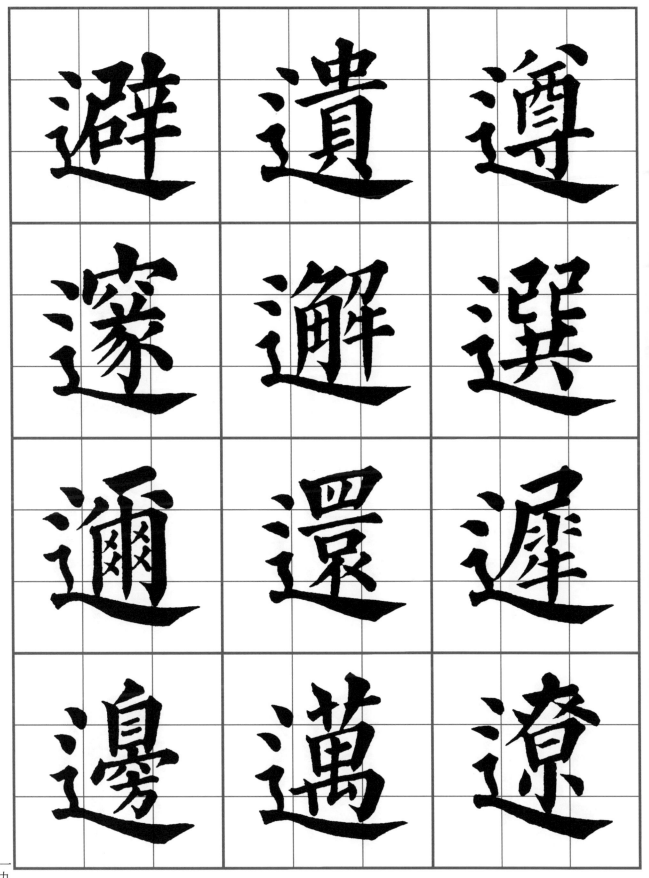

避	遺	遵
邃	避	選
邇	還	遲
邊	邁	遼

郡	郎	邑
部	邵	邕
郭	邱	邪
郵	郊	邦

酉	鄙	都
酋	鄭	鄂
酒	鄰	鄉
配	鄧	鄒

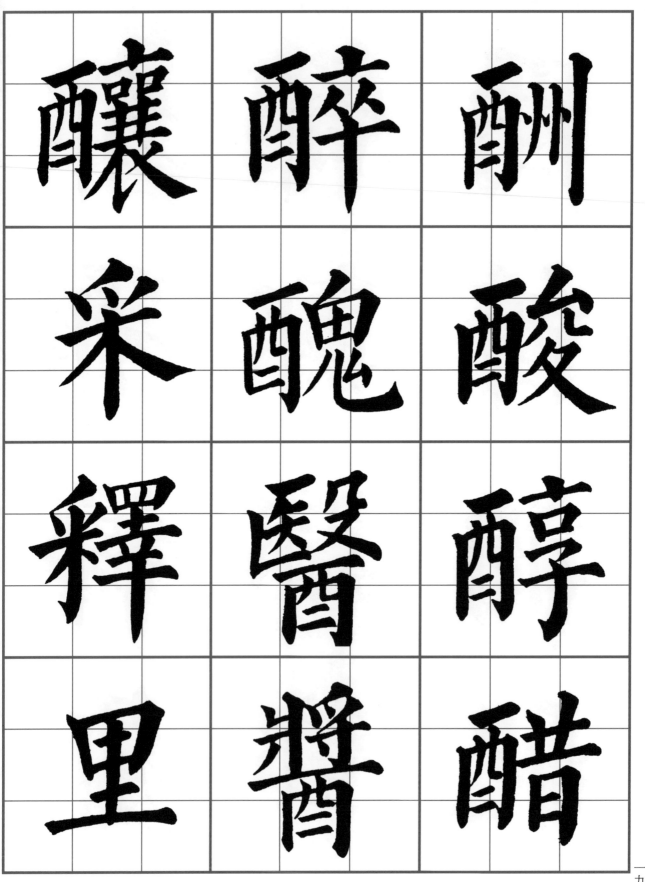

釀	醉	酬
采	醜	酸
釋	醫	醇
里	醬	醋

鉛	釜	重
銀	欽	野
銅	鉅	量
銘	鈴	金

鍾	錦	銳
鎮	錄	鋒
鏤	錫	鋪
鐘	錢	銷

鐵	鑿	閱
鑄	長	閨
鑒	門	開
鑽	閉	閞

闕　閱　闓

闢　闊　閣

院　闞　閤

防　關　閻

一
九
七

陷 陋 阱

陶 限 附

陪 降 阿

陰 陸 阻

隘	隋	陵
障	隆	陳
際	階	陽
隨	隊	隅

集 隻 險

雜 雀 隱

雍 雅 隴

雕 雄 隸

雲	離	雖
零	難	雜
霓	雨	雙
雷	雪	雞

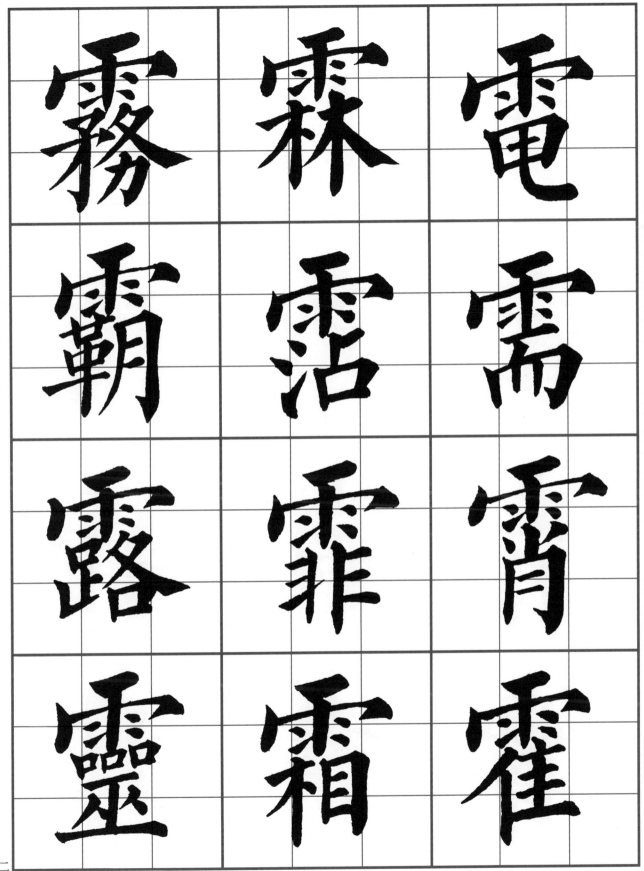

韓　面　青
韜　革　靖
音　鞠　靜
響　韋　非

頂	頓	頗
項	頌	領
須	頑	頸
順	頒	頭

願	題	顙
顧	顏	領
顯	顛	頤
風	類	顆

飾	飭	飄
餌	飯	飛
餉	飲	食
養	飽	飢

餓　館　馳

餘　首　馴

餞　香　駁

餐　馬　驚

骨	騷	篤
骸	驅	駮
骼	驕	騁
體	驟	騫

魯　魄　高
鮑　魏　鬼
鮮　鬻　魁
鯉　魚　魂

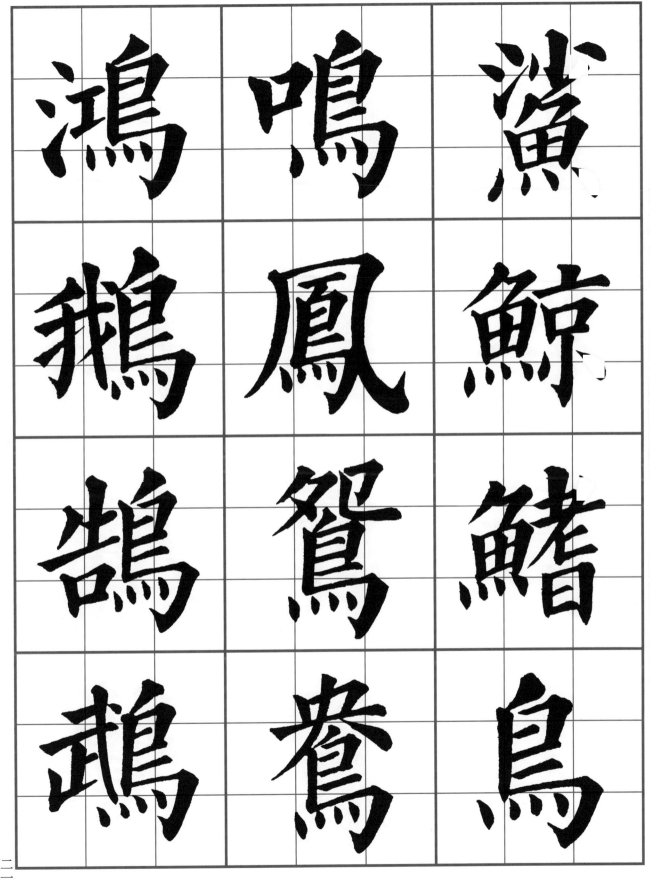

鴻	鳴	鱟
鵝	鳳	鯨
鵲	鴛	鰭
鷓	鴦	鳥

麓	鹵	鶯
麥	鹽	鶴
黃	鹿	鷹
黍	麗	鷺

黽	黔	黎
鼈	點	黑
鼎	黨	墨
鼓	黯	默

龜 齒 鼻

齡 齊

龍 齋

龕 齒

TITLE

最正楷書字帖 十三經摹本萃取字典

STAFF

出版	瑞昇文化事業股份有限公司
總編輯	郭湘齡
文字編輯	黃美玉　莊薇熙　黃思婷
美術編輯	朱哲宏　謝彥如
製版	明宏彩色照相股份有限公司
印刷	綋億彩色印刷股份有限公司
法律顧問	經兆國際法律事務所　黃沛聲律師
戶名	瑞昇文化事業股份有限公司
劃撥帳號	19598343
地址	新北市中和區景平路464巷2弄1-4號
電話	(02)2945-3191
傳真	(02)2945-3190
網址	www.rising-books.com.tw
Mail	resing@ms34.hinet.net
本版日期	2020年6月
定價	280元

國家圖書館出版品預行編目資料

最正楷書字帖：十三經摹本萃取字典 / 郭湘齡總編輯.
-- 初版. -- 新北市：瑞昇文化, 2016.11
215　面；19 x 25.7　公分
ISBN 978-986-401-128-5(平裝)

1.習字範本 2.楷書

943.9　　　　　　　　　　　　105018514